U0052091

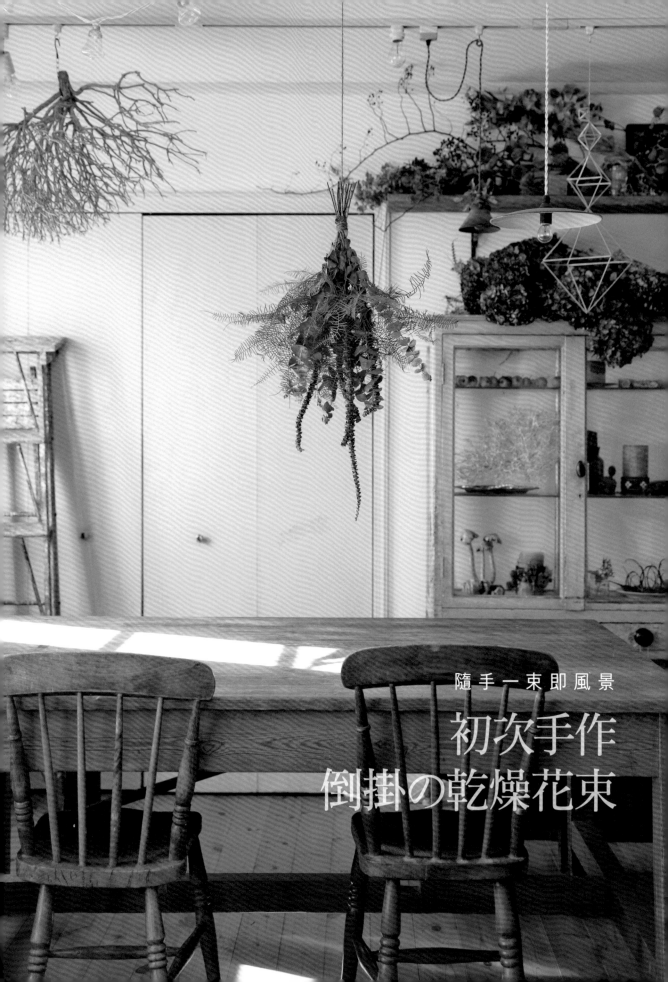

隨手一束即風景

初次手作
倒掛の乾燥花束

前 言

倒掛花束是裝飾在牆壁等處的花束。

只需要綁起來倒掛，非常容易就能完成。

只要掛了倒掛花束，就忍不住一直望著它；

有時因為搭配了不同的植物，還會有淡淡的香氣飄出。

只要拿一束倒掛花束來裝飾，就能馬上理解它的魅力。

我在東京出生、長大，每到暑假，就會和家人一同去拜訪在奈良的祖父母。

我總喜歡看著祖父因興趣而打造的庭院，他會一邊照顧植物，一邊和我聊天。

祖父打造的庭院裡，培育著他喜歡的夏季蔬菜、水果及植物，

就像是圖畫故事書裡會出現的美麗花壇一般。

也許現在我的腦中稍微將它美化了些，

但是一點一點種植各種植物、仔細照料每一棵花草這件事情，

當時的我雖然年幼，卻也確實感受到了。

至今我曾見過許多植物。

每次都會覺得心動、興奮開心。

每天都向植物學習各種事情、獲得活力，不知受了它們多少幫助。

希望能藉由在日常生活中添加植物，讓大家也能獲得這份活力。

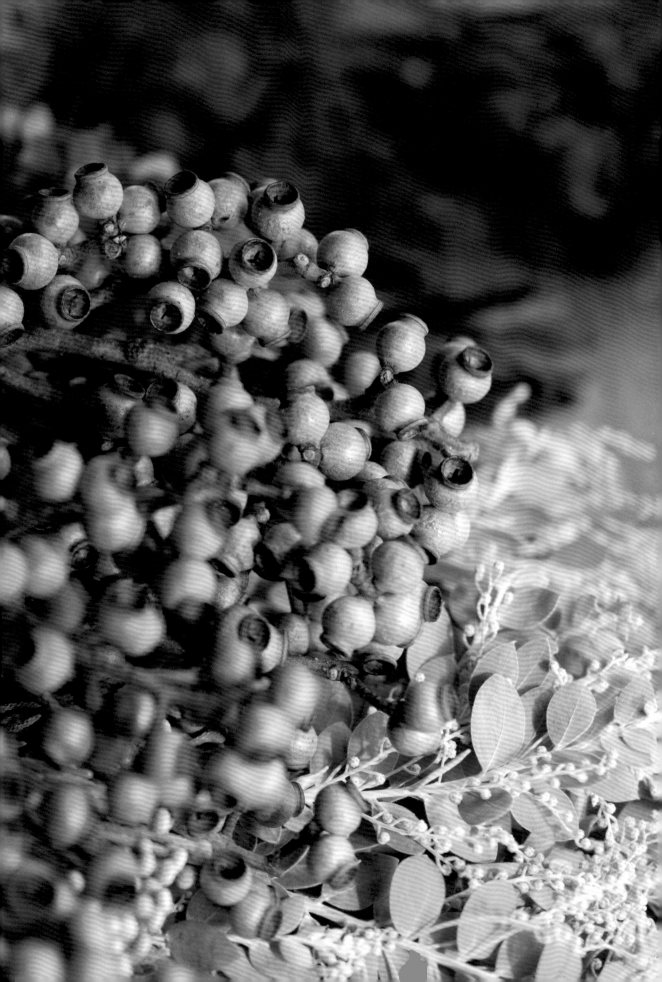

目 錄

製作倒掛花束の基本

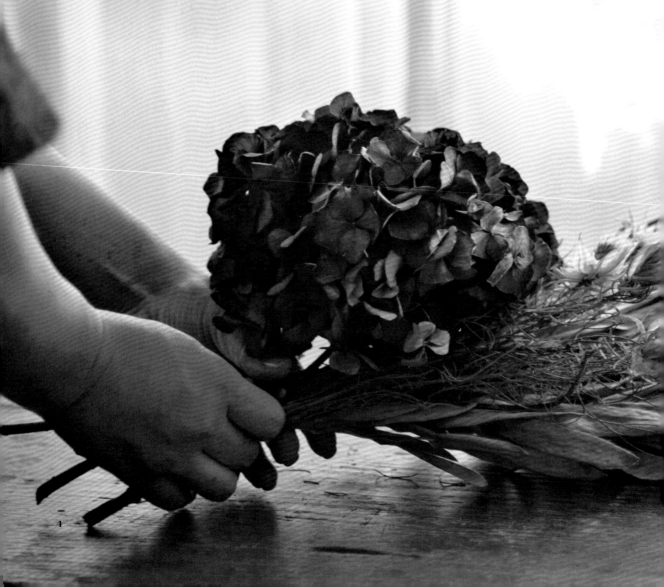

4

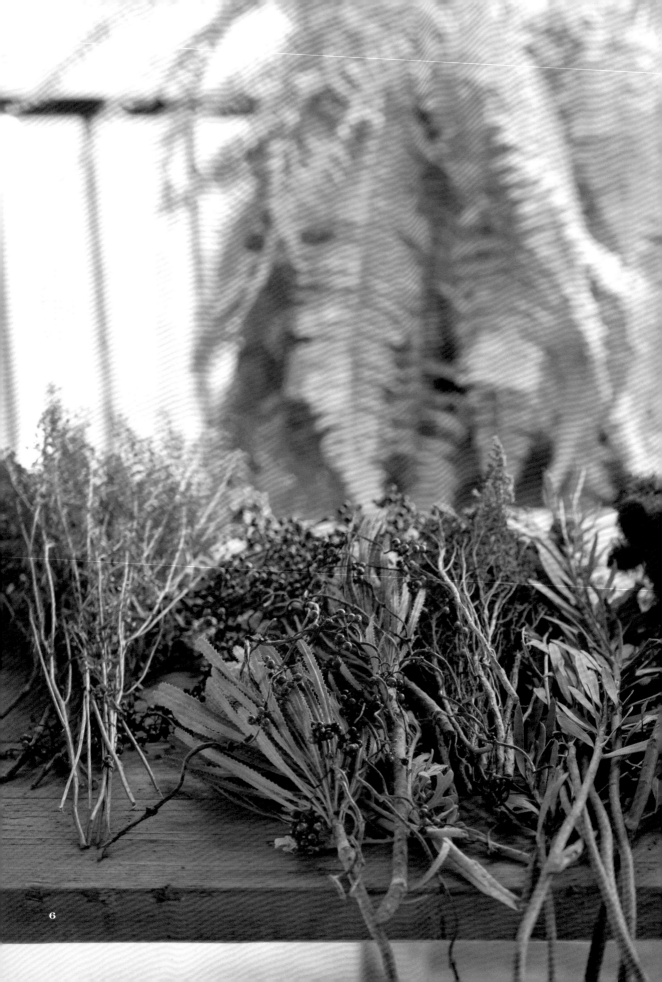

製作倒掛花束の
基本

1.選擇花材

花朵較強悍堅固、水分少，
容易製作為乾燥花的花朵，
非常適合用來製作倒掛花束。
倒掛時朝下的樣貌是否美麗，
也是非常重要的一點。

2.製作乾燥花

將需要乾燥的花朵及枝梗
以橡皮筋束起數枝，
再以繩子吊掛&晾乾。
乾燥花最怕——
①直射日光
②濕氣
③撞擊
因此，請掛於可避免這些情況的地方。

最好是通風且安靜的空間。

本書內容使用花朵的通稱。購買花材時，
請直接到店裡看著花選購。
※（ ）內為品種名稱。

8

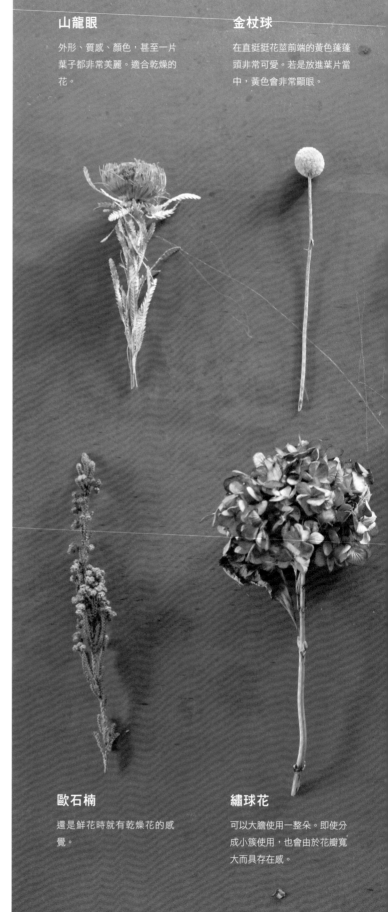

山龍眼

外形、質感、顏色，甚至一片
葉子都非常美麗。適合乾燥的
花。

金杖球

在直挺挺花莖前端的黃色蓬蓬
頭非常可愛。若是放進葉片當
中，黃色會非常顯眼。

歐石楠

還是鮮花時就有乾燥花的感
覺。

繡球花

可以大膽使用一整朵。即使分
成小簇使用，也會由於花瓣寬
大而具存在感。

尤加利果實

粗粗的尤加利果實朝著不同方向探頭非常有趣。由莖上剪斷，只使用果實也OK。

粉紅胡椒果

發色良好，能夠長時間保留鮮豔的粉紅色。

佛塔

種類豐富，每一種都非常強悍、存在感十足。

帚鼠麴

顏色、形狀都不會太過強烈，質感也非常獨特，可以輕易的作為重點使用。

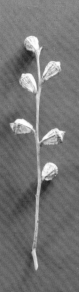
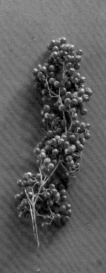

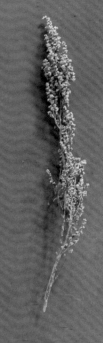

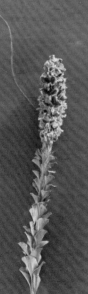

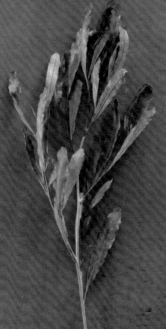
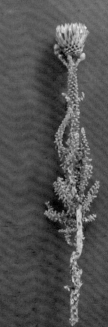

權杖木

花、葉、莖都是煙灰色，若用來添加在倒掛花束中，就能展現出復古氣氛。

千日紅

花如其名，即使乾燥後也不會褪色。優雅的黃色與其花莖之鮮綠，正可作為倒掛花束的重點。

紫葉車桑子

接近銅色的葉片令人感到心安。葉片稍有寬度，因此可為倒掛花束增添分量。

紫花帚鼠麴

如同貝殼般乾巴巴的花瓣、彈性十足的葉片與花莖。即使只有一朵，也能綻放出獨特的存在感。

3.組合花材

製作倒掛花束，最困難的便是花材的組合搭配。

雖然沒有特別的規則，但可以參考以下重點。

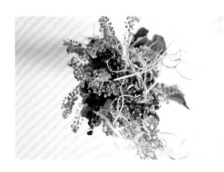

POINT 1 | 決定裝飾場所後
以視線來想像其樣貌

例如，若決定將花束吊在天花板上，便可從正下方欣賞花束。決定觀賞視線之後，便能以該角度思考看見的構圖，來考量花朵的組合方式。周遭也以葉片固定，當中則添上顏色鮮明的束西，由下方往上看的樣貌就會十分可愛。

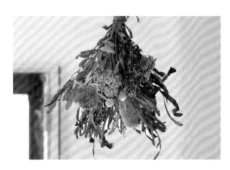

POINT 2 | 在某處加上調味料
抑制甜美感

花朵原本就是比較女人味、可愛的存在。輕飄飄的組合會太過甜美，因此最好放點調味料進去。如同圖片所示，乍看之下是非常可愛的粉紅色與黃色組合，但以粗枝大葉的佛塔搭配，以令人舒適的綠色包覆，就能給人沉穩的印象。

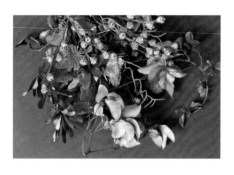

POINT 3 | 混進有動感的材料
營造自然風格

花莖彎彎曲曲、花朵朝著不同方向綻放……若使用些有動感的材料，就能完成如同老手製作的倒掛花束。第一次挑戰也能輕鬆搭配的是松蘿（參考P.21），既柔軟又有足夠長度，只要添加少許便能扭轉印象，營造出自然氣氛。

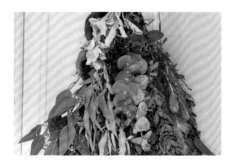

POINT 4 | 搭配組合
形狀及質感相異的材料

即使是同為綠色系的樹枝或葉片材料，也會因葉片形狀和質感不同，而能有如此豐富的樣貌變化。蓬蓬的銀葉菊、滑溜溜的尤加利葉、鬆鬆的金合歡葉片。每個葉片都不會太有特色，但緊靠在一起的時候，就各自散發光芒，而能展現豪華的氣氛。

4. 準備工具

只要有剪刀、橡皮筋及繩子，便能開始製作倒掛花束。
其他物品則視需求準備即可。

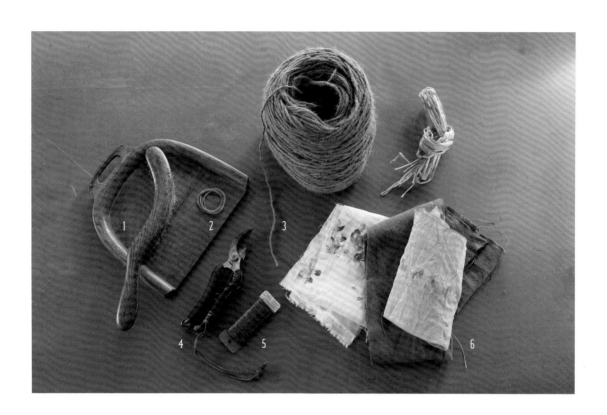

TOOL 1 │ 桌面清掃工具

乾燥花很容易四散，製作途中會不停散
落碎片。若將打掃工具放在身邊，也更
能安心。

TOOL 2 │ 橡皮筋

使用不完全乾燥的花材時，考量到水分
完全乾燥後，花莖會變細，為了避免其
脫落，要以橡皮筋綁緊。

TOOL 3 │ 繩子

不使用一般原色麻繩來綁花，而是採用
灰色的麻繩綁好倒掛。也可以其他種類
的繩子取代。

TOOL 4 │ 剪刀

用來剪斷花莖或繩子。可以使用園藝剪
花的剪刀，就連堅硬的花莖或樹枝都能
輕易剪斷。

TOOL 5 │ 鐵絲

要處理較小的花朵或果實或混搭花圈
時，鐵絲非常好用。建議使用不顯眼的
綠色或棕色鐵絲。

TOOL 6 │ 布料

在麻繩上捲上布料，就能打造宛如緞帶
的風格。棉麻等自然素材與花搭配十分
相襯。

5.基本製作①

最基本的形狀，推薦以葉片為主的倒掛花束。
首先介紹最簡單、只需將花材重疊的方法。

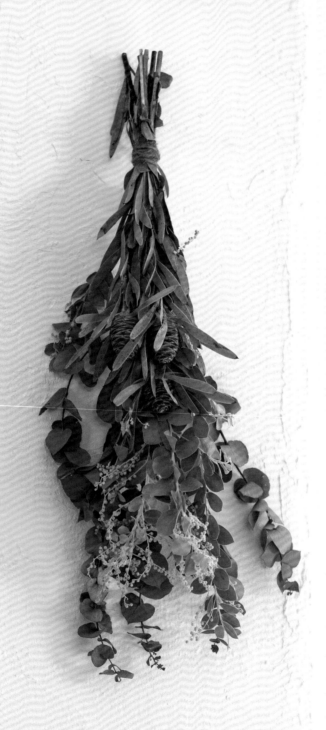

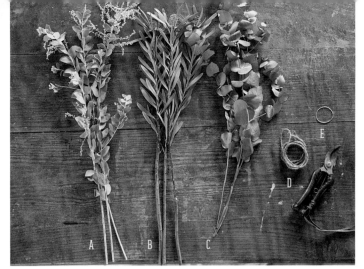

材料

A 金合歡
B 非洲鬱金香
　（Platystar）
C 尤加利（蘋果桉）
D 麻繩…1條
E 橡皮筋…1條

工具

剪刀

STEP 1　將麻繩打一個能掛在牆上的圈，只要綁一次就OK。

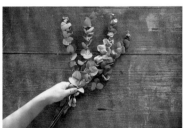

STEP 2　將葉片較大的C放在下方。為了掛在牆上，可放在桌面平攤使其背面平整，再疊加上去。

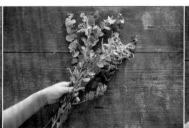

STEP 3　將A疊在C上。A要放的稍靠手邊一點，露出C的葉尖。

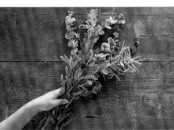

STEP 4　疊上B。注意果實不要太過突出，讓它留在葉片之間。

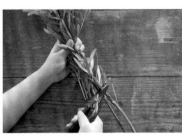

STEP 5　以剪刀剪斷花莖。長度不需要太一致，刻意剪的不太整齊可營造自然風格。

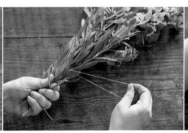

STEP 6　將橡皮筋套上較粗且穩固的一枝花莖上。

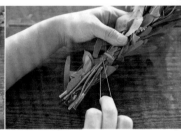

STEP 7　將橡皮筋穩穩的捲好幾圈之後，再套回較粗的花莖。
※若使用的是乾燥花，可以省略6、7兩個步驟。

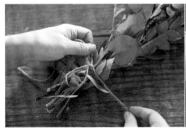

STEP 8　將步驟1的麻繩繩圈放在花束背面。

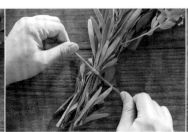

STEP 9　將麻繩綁在橡皮筋外。繞一圈使其更加穩固，並重複此動作3至4次。

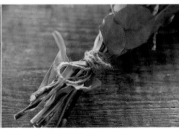

STEP 10　在背面牢牢綁緊麻繩。剩下的麻繩則以剪刀剪斷。

6.基本製作②

製作倒掛花束的基礎是「越往前端越輕且長；靠手邊處要穩重」。

混搭使用花材、或隨機搭配時，都不要忘記這個基本重點。

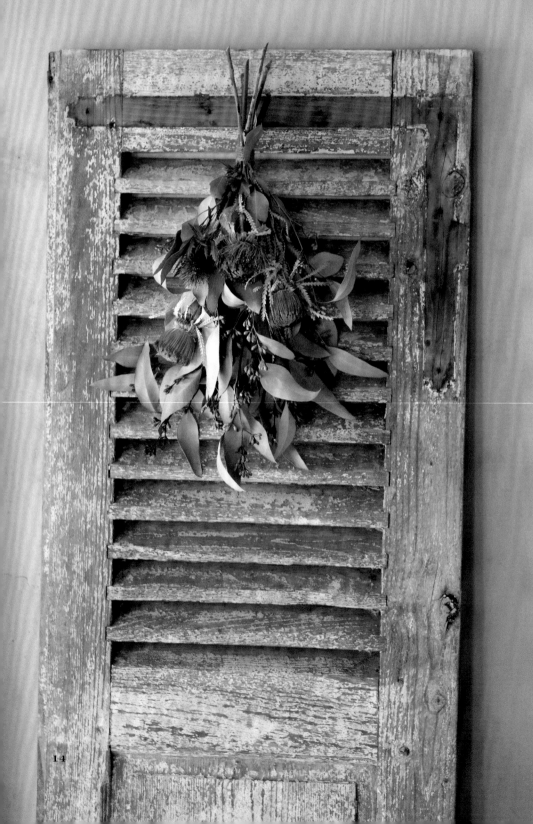

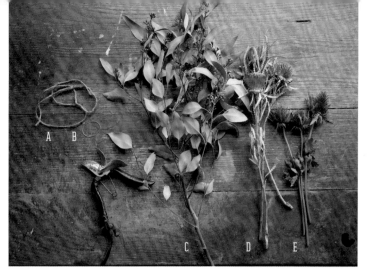

材料

A 麻繩…1條
B 橡皮筋…1條
C 尤加利
　（多花桉）
D 山龍眼
E 紫薊

工具

剪刀

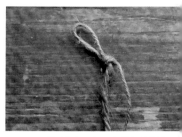

STEP 1　將麻繩打一個用來掛在牆上的圈。

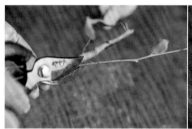

STEP 2　以C作為主軸，思考完成後需要的長度後剪斷。

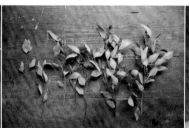

STEP 3　剪完之後的樣子。若葉片較多，可以稍微剪出一些空間來取得平衡。

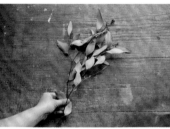

STEP 4　選擇要放在最下面的花朵。此處是將步驟3中最細長的那枝放最下面。

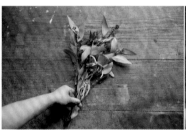

STEP 5　混合各種類枝葉，隨機疊加。D要從花頭小的往上疊。

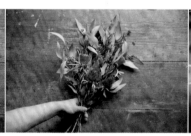

STEP 6　疊完之後的樣子，花頭較大的D要放在靠手邊。

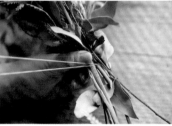

STEP 7　將橡皮筋套上較粗且穩固的一枝花莖上。

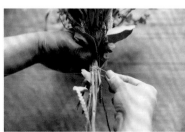

STEP 8　將橡皮筋穩穩的捲好幾圈之後，再套回較粗的花莖。

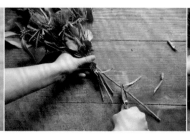

STEP 9　以剪刀將花莖剪斷。

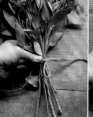

STEP 10　將步驟1的麻繩繩圈放在花束背面，並綁在橡皮筋外。剩下的繩子以剪刀剪斷。

可欣賞材料的倒掛花束

以鮮花製作倒掛花束

鮮花的魅力在於其活靈活現的色調。
藉由搭配組合各種質感相異的枝葉，
能使藍色鼠尾草顏色更加顯眼。
經過一段時間、水分散發後，花莖會變的較為纖細瘦弱，
因此要以橡皮筋和麻繩牢牢綁穩才行。

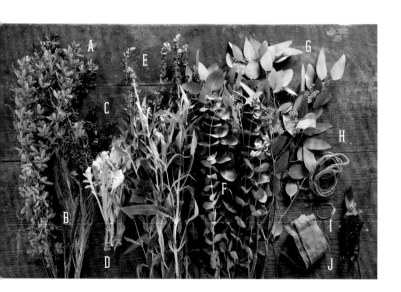

材料

A 金合歡
B 南非紅灌木
C 藍莓果
D 銀葉菊（白葉）
E 藍鼠尾草
F 尤加利（銀葉桉）
G 尤加利（多花桉）
H 麻繩…1條
I 橡皮筋…1條
J 麻製緞帶（10x70cm）…1段

工具

剪刀

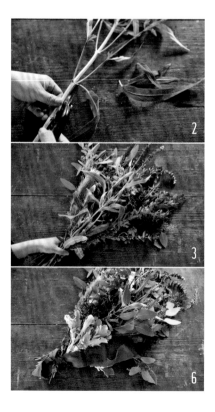

製作方式

1.以麻繩製作繩圈。2.鮮花容易聚集水氣，因此可以將葉片較多的花枝摘去中間幾片，留出間隔。3.一邊考量上端要輕且細，手邊要越來越重，隨機的疊放花枝。4.以橡皮筋束起花束，剪斷多餘花莖。5.將步驟1的麻繩繩圈放在花束背面綁妥。6.將緞帶纏在麻繩上。

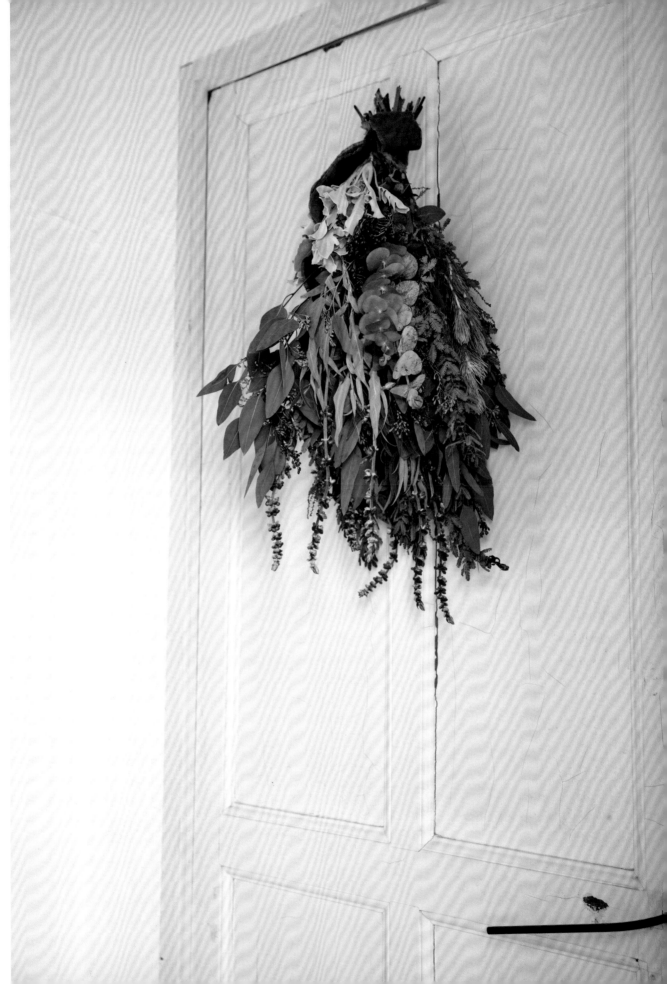

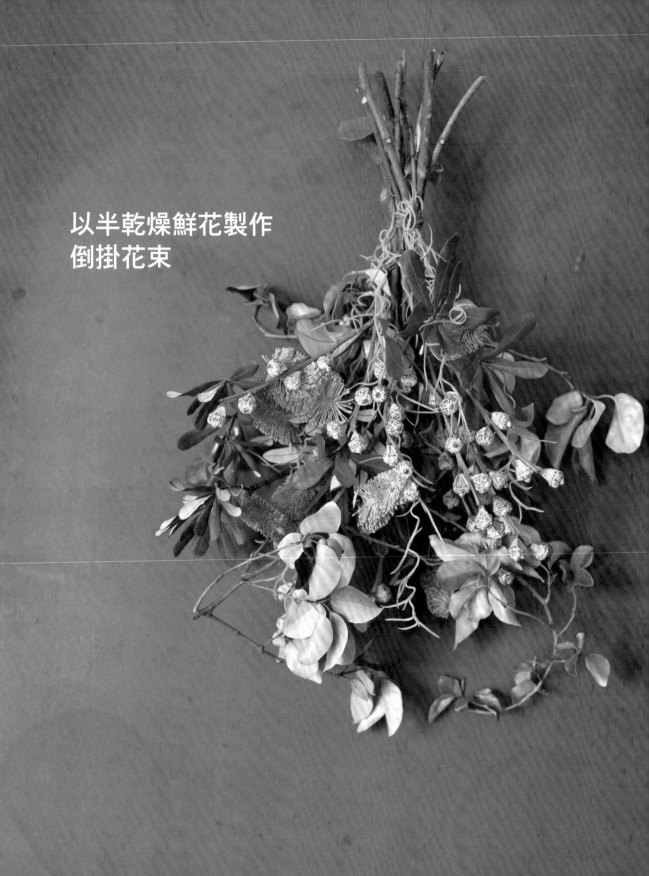

以半乾燥鮮花製作
倒掛花束

在鮮花轉變為乾燥花的過程中，
也就是半乾燥花的狀態，
剛好可以用來製作倒掛花束。
可以直接利用植物本身的律動，
來疊合花材。

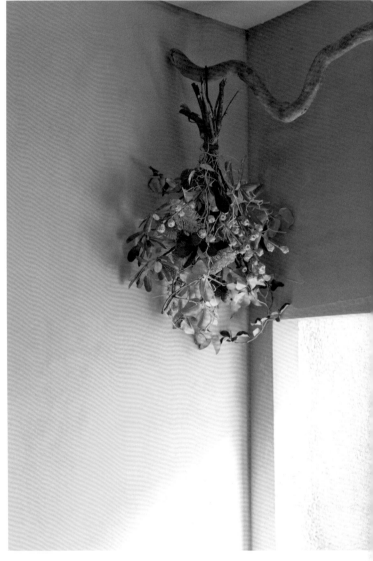

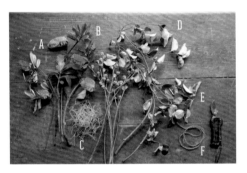

材料

A 佛塔

B 尤加利果實（藍桉）

C 松蘿

D 茉莢

E 麻繩…1條

F 橡皮筋…1條

工具

剪刀

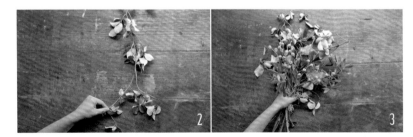

製作方式 1.以麻繩製作繩圈。2.將細長的D放在最下層。3.以打造立體層次的印象感疊放花材。4.以橡皮筋束起花束，剪斷多餘花莖。5.將C放在橡皮筋上，並將步驟1的麻繩繩圈放在背面，直接連同C綁起。

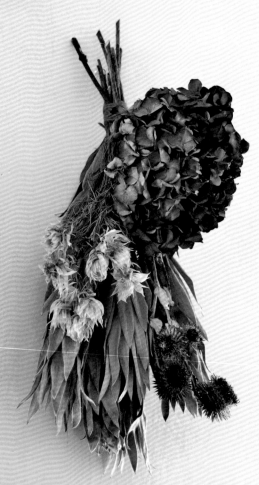

以乾燥花製作
倒掛花束

以龐大的一朵繡球花為主體，
疊上色彩穩重的花朵們。
纖細的乾燥花，
最困難之處便是容易散落各處。
還請溫柔細心的處理。

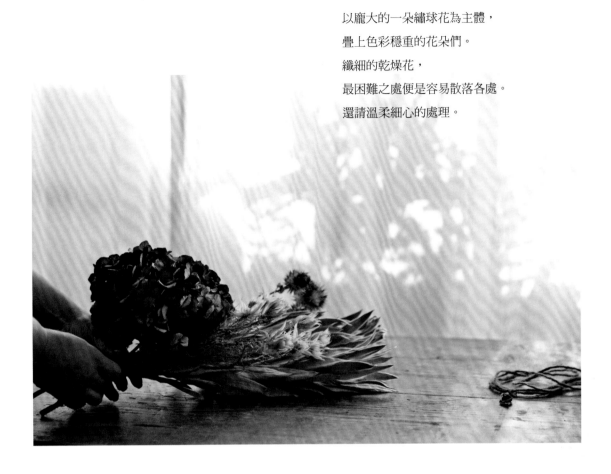

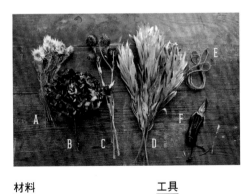

材料

A 新娘花
B 繡球花
C 山牛蒡
D 銀葉樹
E 麻繩…1條
F 橡皮筋…1條

工具

剪刀

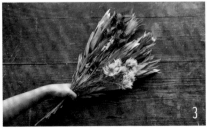

製作方式 1.以麻繩製作繩圈。2.依照D、C、A
順序重疊，並將B放在靠手邊處。
3.以橡皮筋束起花束，剪斷多餘的
花莖。4.將步驟1的麻繩繩圈放在背
面後打結綁起。

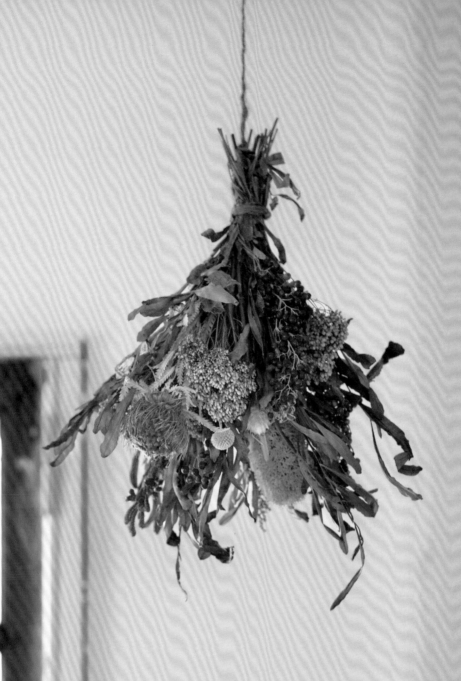

欣賞不同場景中的
倒掛花束

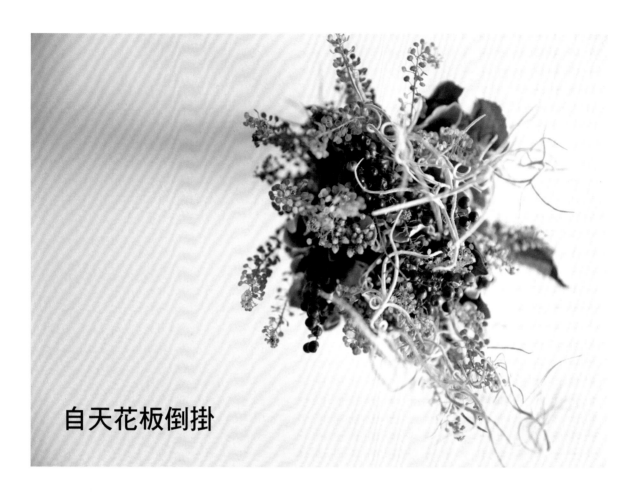

自天花板倒掛

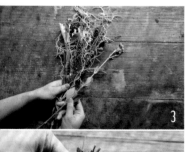

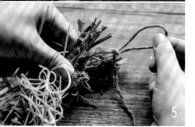

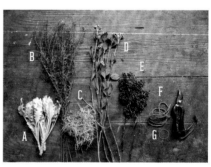

製作方式

1.以麻繩製作繩圈。2.由下方看上去為中心處的部分開始製作。一邊思索由下方看上去的印象,並將莖基部朝向自己,隨機將花材一枝枝傾斜疊上。每疊放一枝就依順時鐘方向稍微轉動花束。3.最後一圈要考量的是由側面看過去的樣子,來疊放花材。4.以橡皮筋束起花束,剪斷多餘花莖。5.將C放在橡皮筋上。將步驟1製作的繩圈插進花莖之間,以麻繩連同C打結綁起。

材料

A 銀葉菊
B 珍珠草
C 松蘿
D 紅葉莧
E 粉紅胡椒果
F 麻繩…1條
G 橡皮筋…1條

工具

剪刀

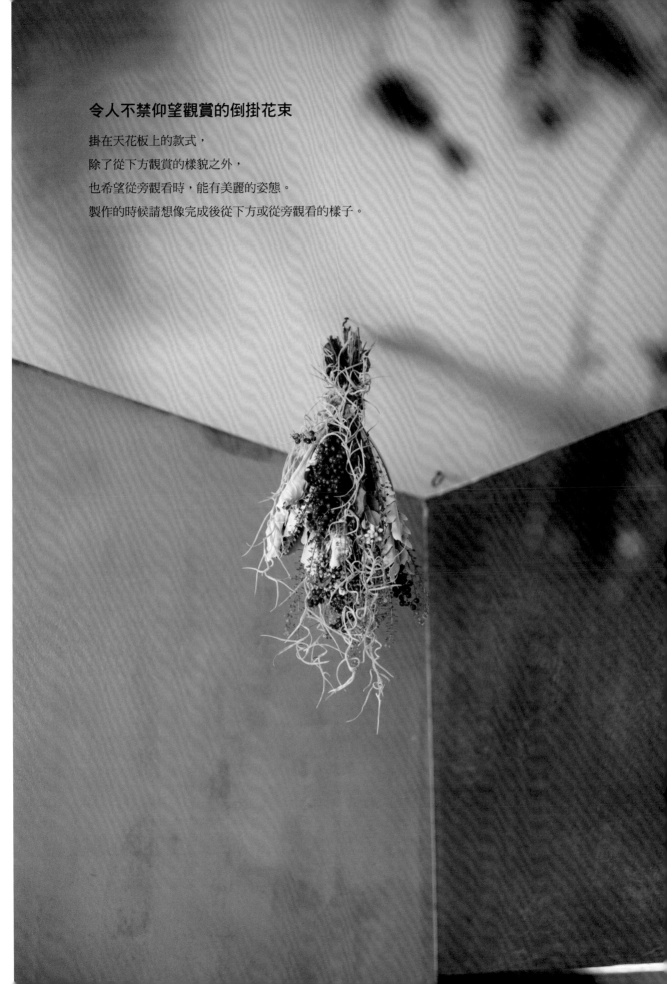

令人不禁仰望觀賞的倒掛花束

掛在天花板上的款式，

除了從下方觀賞的樣貌之外，

也希望從旁觀看時，能有美麗的姿態。

製作的時候請想像完成後從下方或從旁觀看的樣子。

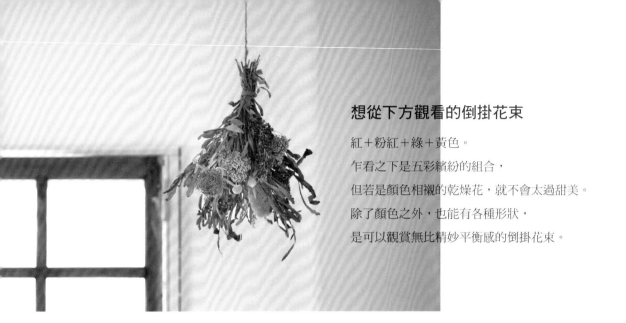

想從下方觀看的倒掛花束

紅＋粉紅＋綠＋黃色。
乍看之下是五彩繽紛的組合，
但若是顏色相襯的乾燥花，就不會太過甜美。
除了顏色之外，也能有各種形狀，
是可以觀賞無比精妙平衡感的倒掛花束。

材料

A 粉紅胡椒果	E 佛塔	H 歐石楠
B 山龍眼	F 尤加利果實	I 千日紅
C 金杖球	（藍桉）	J 權杖木
D 米香花	G 紫花鼠麴	K 紫葉車桑子

工具

L 橡皮筋…1 條 剪刀
M 麻繩…1 條

製作方式 1.以麻繩製作繩圈。2.將莖基部朝向自己，並以傾斜角度將花材一枝枝疊上。疊放時要緩慢的順時鐘旋轉。注意不要讓花材顏色太過集中即可。3.以橡皮筋束起花束，剪斷多餘花莖。4.將步驟1製作的繩圈插進花莖之間，並將麻繩綁在橡皮筋上。

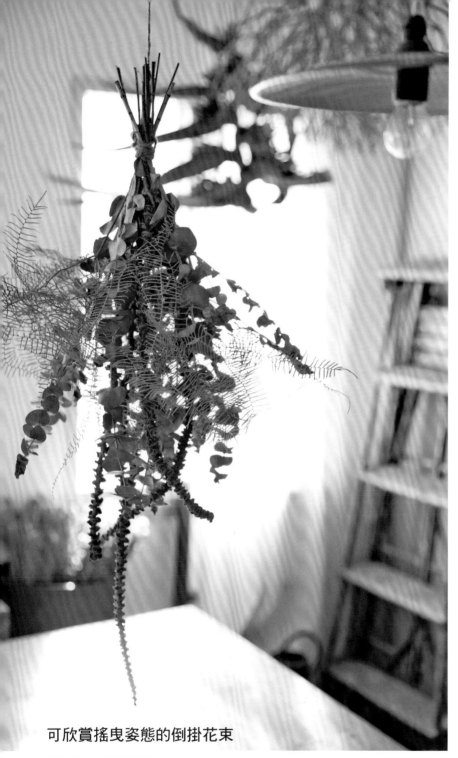

材料　　　　　　工具

A 棕櫚葉　　　　　剪刀
B 尤加利（銀葉按）
C Sea Star Fern
D 麻繩…6 條
E 橡皮筋…1 條

製作方式

1. 以麻繩製作繩圈。2. A 要每枝分別以別條麻繩綁著其莖基部。3. 將莖基部朝向自己，以 B、A、C 的順序一枝枝疊放（A 要拿著繩子處）。疊放下一枝前要稍微以順時鐘方向旋轉。4. 以橡皮筋束起。剪斷 B 和 C 的花莖、及 A 多餘的麻繩。5. 將步驟 1 製作的繩圈插進花莖之間，並將麻繩綁在橡皮筋上。

可欣賞搖曳姿態的倒掛花束

存在感十足的棕櫚葉，
以綁在其莖基部的麻繩，來調整喜愛的長度，
藉此展現律動感。
倒掛花束整體會擺動，
而懸吊在麻繩上的棕櫚葉也會晃動，
便能展現涼爽且輕盈的姿態。

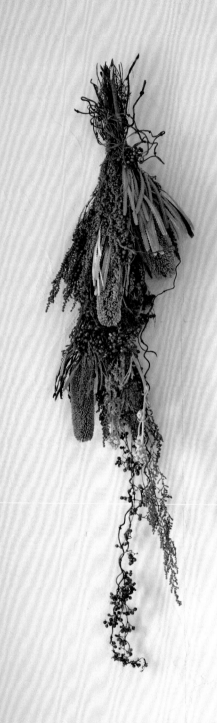

装飾直向空間

有動感的直線型倒掛花束

要裝飾房間柱子或橫樑下方直線型的空間，
重點在於平行重疊，但不要拉出寬度，
製作為流暢且細長的樣子。
雞屎藤整體纖細且長，能夠觀賞藤蔓植物的律動，
正是適合用來製作直線型倒掛花束的花材。

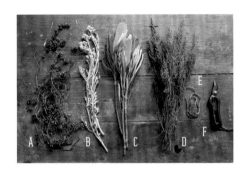

材料

A 雞屎藤
B 銀葉菊
（花）

C 佛塔
D 帚鼠麴
E 麻繩…1條
F 橡皮筋…1條

工具

剪刀

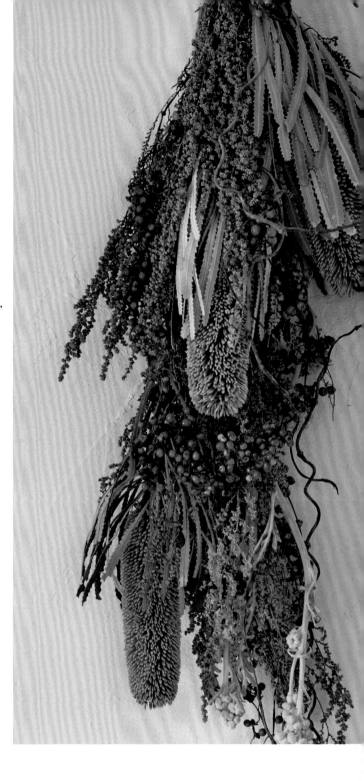

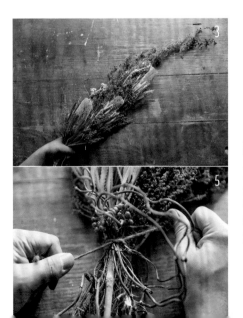

製作方式

1.以麻繩製作繩圈。2.最下面選擇細
長的A，要記得留下一枝，用在最後
收尾的時候。3.疊放B至D，越靠手
邊要分量越厚重。但不要橫向擺出
寬度，而應平行疊上。4.以橡皮筋束
起。剪斷多餘花莖。5.將步驟2留下
的A捲在橡皮筋上，再將步驟1的繩圈
放在背面後，整束綁起。

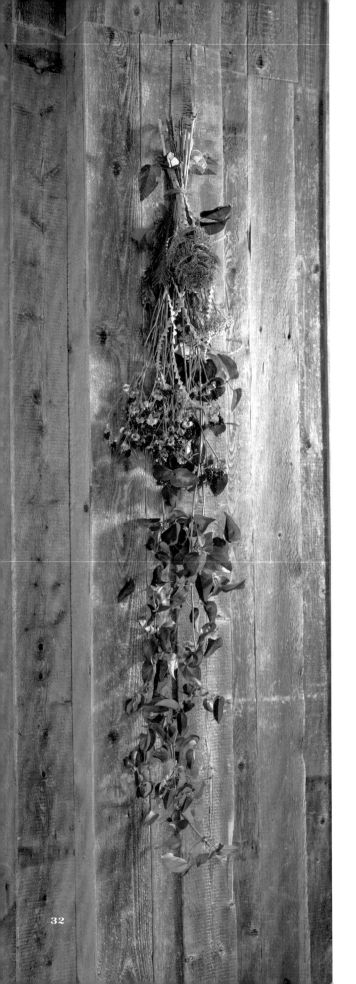

風格大膽且長直的倒掛花束

鵝鑾鼻鐵線蓮的花莖長度及
帶有律動感的枝莖魅力十足，
製作時可活用此個性。
花材選擇及疊放的韻律感也可大膽些，
是能夠強調不同花材的優秀款式。

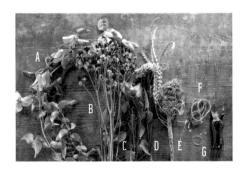

材料		工具
A 鵝鑾鼻鐵線蓮	E 佛塔	剪刀
B 射干	F 麻繩…1條	
C 莢果蕨	G 橡皮筋…1條	
D 米香花		

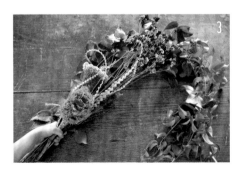

製作方式 1.以麻繩製作繩圈。2.將A放在最下面。
3.剩下的花材，以較具長度的材料開始依
照種類疊放。將具有厚實分量的E放在靠
手邊處。4.以橡皮筋束起。剪斷多餘花
莖。5.將步驟1的麻繩繩圈放在背面後打
結綁起。

房間角落的倒掛花束

在舒適協調的色調當中非常亮眼的，
是金杖球圓圓的黃色花朵。
偶爾撥動一下，
也會忽然露出臉來。

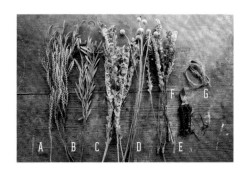

材料　　　　　　　　　　　　**工具**

A 銀樺　　　　　D 金杖球　　　　剪刀
B 非洲鬱金香　　E 權杖木
　（Platystar）　F 橡皮筋…1條
C 金合歡　　　　G 麻繩…1條

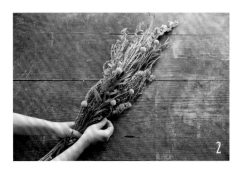

製作方式　1.以麻繩製作繩圈。2.將最長的C放在下面，隨意疊放。相同種類的花材，要將較細小者放在前端。3.以橡皮筋束起。剪斷多餘花莖。4.將步驟1的麻繩繩圈放在背面後打結綁起。

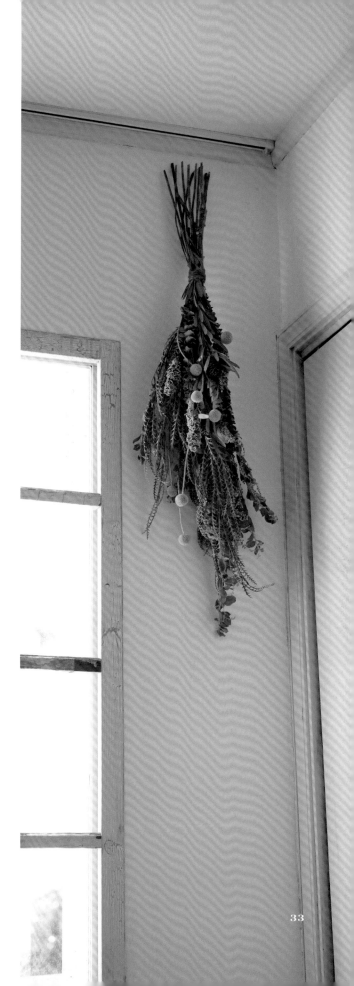

裝飾橫向空間

分量十足の橫長型倒掛花束

製作兩個長直的倒掛花束，
使其結合之後作為橫長花束。
將棕色的胭脂樹放在正中央，
就能讓粉紅色不過於甜美。

材料	A 米香花
	B 紫葉車桑子
	C 胭脂樹
	D 非洲鬱金香
	（Platystar）
	E 歐石楠
	F 橡皮筋…1條
	G 麻繩…3條

工具　剪刀

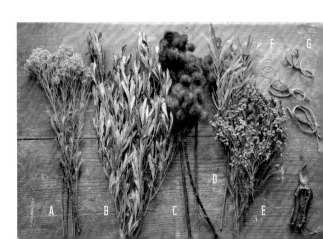

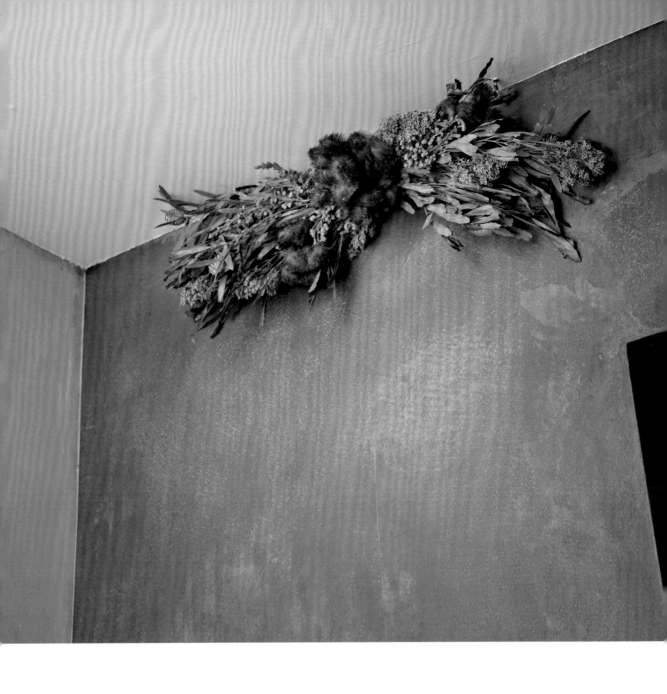

製作方式 1.將材料等分為兩份。2.隨機疊放花材,將C放在靠手邊處。3.以橡皮筋束起,剪斷多餘花莖。製作兩個長直形狀的花束。4.將兩把花束前端朝外疊放。正中央重疊處及兩端皆以麻繩綁起,製作用來掛在牆壁上的繩圈。

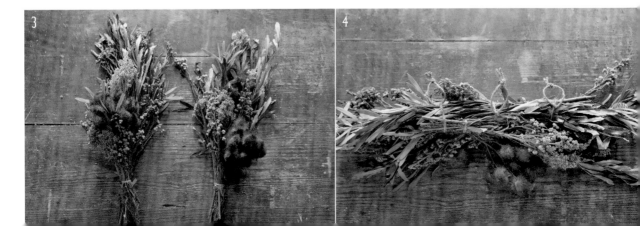

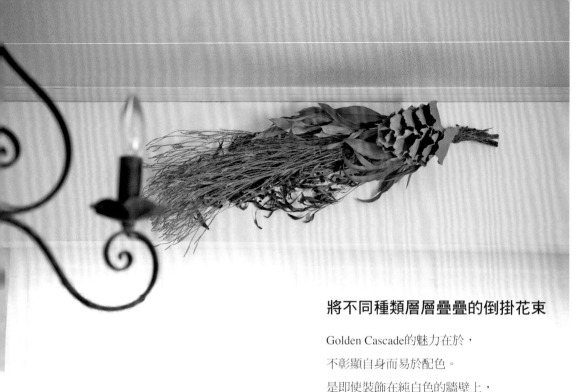

將不同種類層層疊疊的倒掛花束

Golden Cascade的魅力在於，
不彰顯自身而易於配色。
是即使裝飾在純白色的牆壁上，
也不會過於顯眼的倒掛花束。

纖細的倒掛花束

藍、紫、白色的花材，
花朵大小、質感各異其趣。
添上尤加利及銀葉菊，
便能展現其沉穩風貌。

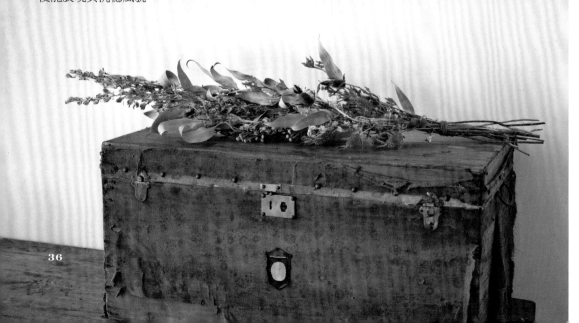

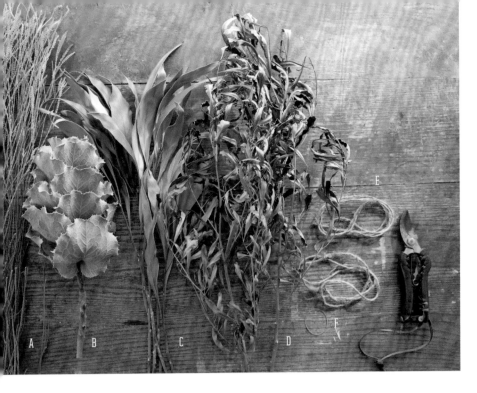

材料

A Golden Cascade
B 哈克木
C 銀樺
D 紫葉車桑子
E 麻繩…2條
F 橡皮筋…1條

工具

剪刀

製作方式

1. 依照D、A、C、B的順序，疊放不同花種。2. 以橡皮筋束起，剪斷多餘花莖。3. 將麻繩分別綁在D、A、C重疊的部分及橡皮筋上，同時製作掛在牆上用的繩圈。

材料

A 尤加利（大葉桉）　　C 紫薊　　　E 銀果　　　G 麻繩
B 銀葉菊（花）　　　　D 大飛燕草　F 橡皮筋…1條　　…4條

工具

剪刀

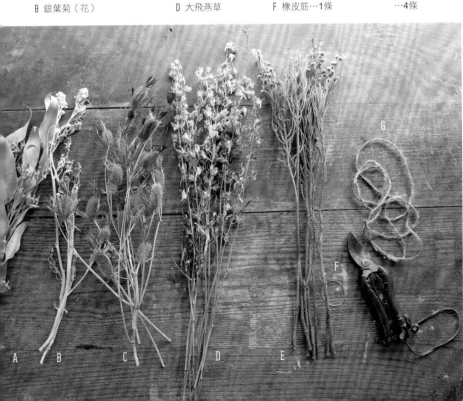

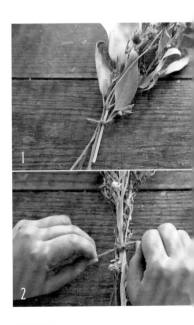

製作方式

1. 取A至E各一枝，依照長至短順序疊放。以橡皮筋束起後，使用麻繩綁起。
2. 將A至E分別疊放數枝至步驟1的花材上，以麻繩綁起。3. 重複步驟2動作兩次。

裝飾角落

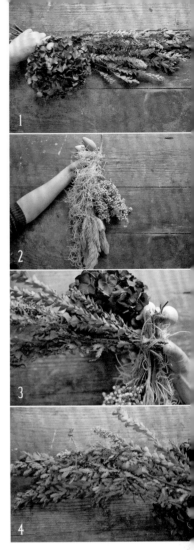

房間角落倒掛花束

配合裝飾方向，
將兩把倒掛花束接為L形、或反L形。
調換上方與下方的花材，
調整為下方重、上方輕的風格。

材料

1. 先製作上段部分。貼著牆壁的那面、及貼著天花板的那一面必須為直線，依照A、F、E的順序疊放好，再以橡皮筋束起。2.製作下段部分。依B、C、D、G順序疊放好，以橡皮筋束起。3.將步驟1及步驟2的花束以L形組起，使用麻繩牢牢綁好，同時製作用來倒掛在牆上的繩圈。4.上段的正中央也綁上麻繩，並製作用來掛在天花板上的繩圈。

材料

A 金合歡
B 松蘿
C 南非紅灌木
D 桉樹果實
E 繡球花
F 權杖木
G 白色胡椒木
H 麻繩…2條
I 橡皮筋…1條

工具

剪刀

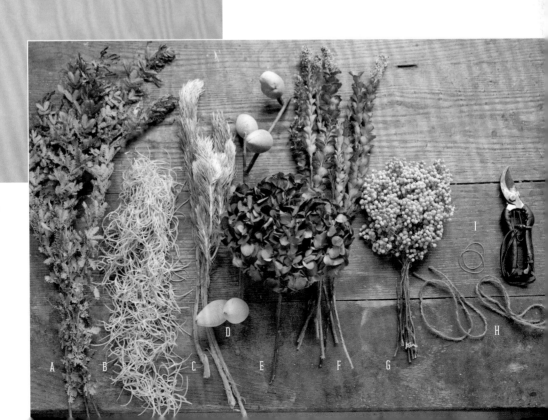

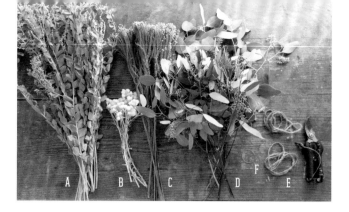

材料

A 金合歡

B 灰光蠟菊

　（Everlasting）

C 小綠果

D 尤加利

　（多花桉）

E 麻繩…2條

F 橡皮筋…2條

工具

剪刀

製作方式

1.為了製作兩把花束，先將材料隨機分為1：2。2.隨機疊放，使靠手邊這側分量較重。3.以橡皮筋束起，剪斷多餘花莖。4.以麻繩綁好分量較多的那束。5.使步驟4的花束在上方，拼成L形後，將重疊部分以麻繩綁起。

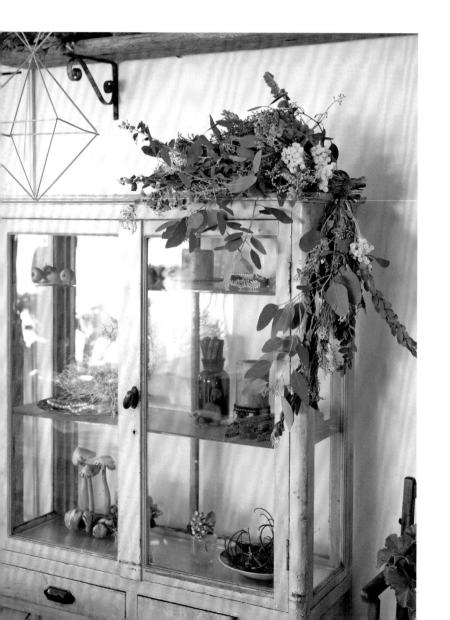

櫥櫃角落倒掛花束

上下使用同樣的材料，

讓上方疊的較高宛如小山橫放，

下方則作的纖細使其垂下。

在大量綠色葉片當中，

灰光蠟菊的黃色特別亮眼。

為縫隙增添色彩的
倒掛花束

在製作單一花束的流程中，
也能為其添加曲線。
針對樣子可愛的果實，
以黑色羽毛為其添加些調味料。

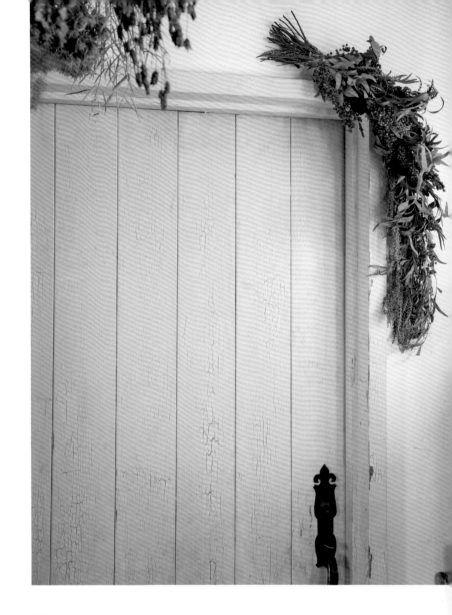

材料　　　　　　　**工具**

A 尤加利　　　　　　剪刀

B 粉紅胡椒木

C 帚鼠麴

D 鳥羽毛

E 歐石楠

F 銀樺

G 麻繩…4條

製作方式　1.將花材四等分。大約是連接四個花束的感覺。2.隨機疊放第一束花材，以麻繩綁起後剪斷多餘花莖。3.在步驟2花束稍下方處，疊放第二束花材，連同步驟2的花束，以麻繩整束綁起後，剪斷多餘花莖。4.如同照著直角描線，將第三束花材斜斜堆放在步驟3的花束上。與3組起後以麻繩綁起，剪斷多餘花莖。5.在步驟4的花束稍下方處疊放剩餘花材，以麻繩綁起後剪斷多餘花莖。

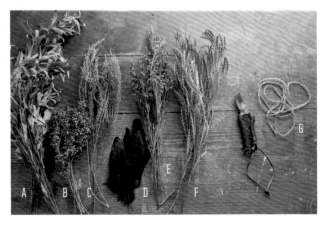

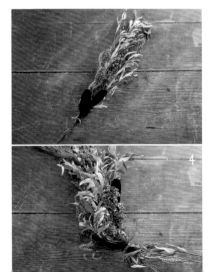

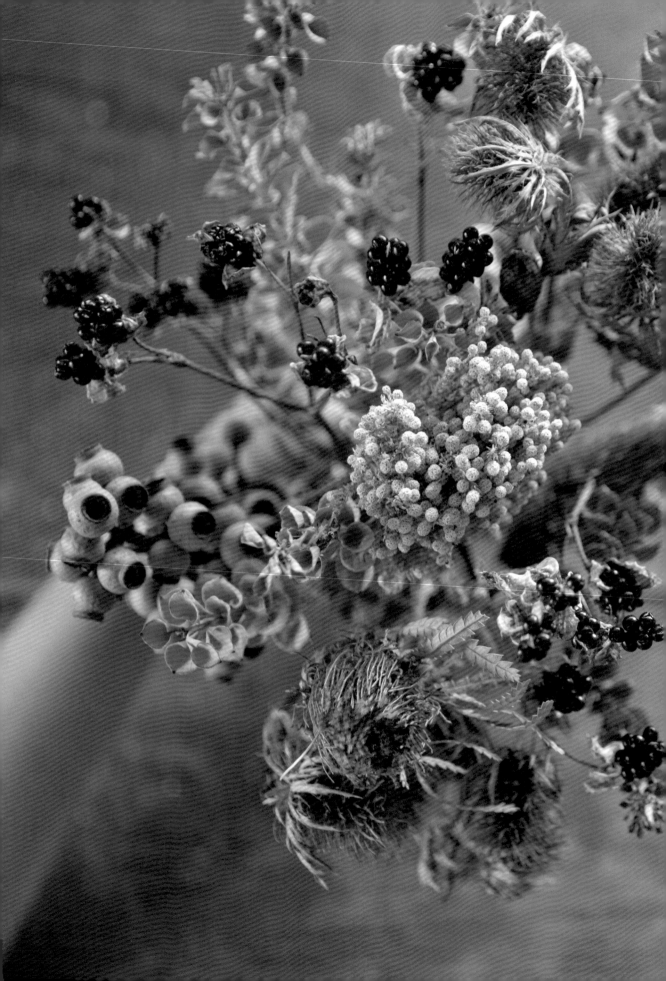

不將花束倒掛
而作為裝飾

站立的花束

乾燥花只需要使其站立在某處，便能營造氣氛。

最重要的是，選擇能夠自行站立的材料。

另外，使用頭部較輕的乾燥花，也會比較容易取得平衡。

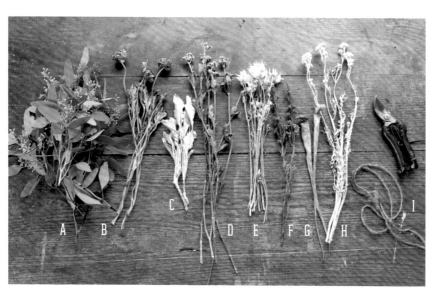

材料				工具	剪刀
A	尤加利（多花桉）	E	法絨花	I 麻繩…1條	
B	陸蓮	F	歐石楠		
C	銀葉菊（白葉）	G	瓶子草		
D	紅葉莧	H	銀葉菊		

製作方式 1.將莖基部朝向自己，隨機傾斜疊放花材。每疊上一枝就稍微順時鐘轉一下。2.C和H這類較軟的花材，要放在其他花材之間，以其他花材支撐它們。3.將花材疊放完畢之後，剪斷多餘花莖。4.將麻繩以順時鐘纏繞後綁起。

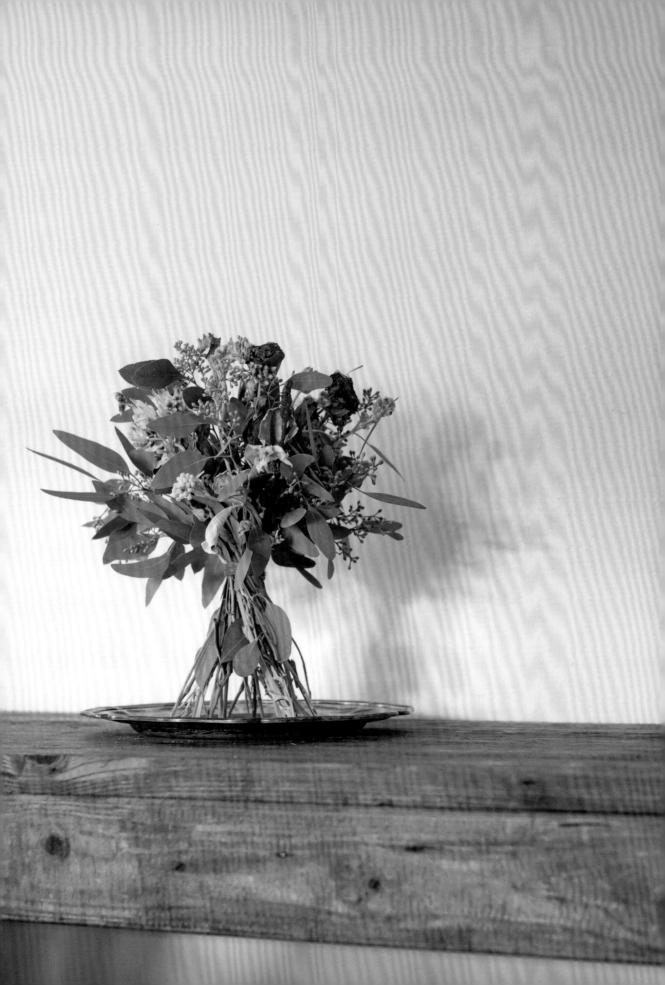

擺放著的花束

試著將以往總是倒掛起來的花束，
就擺放在那兒看看吧！
這是乾燥花常見的裝飾方式。

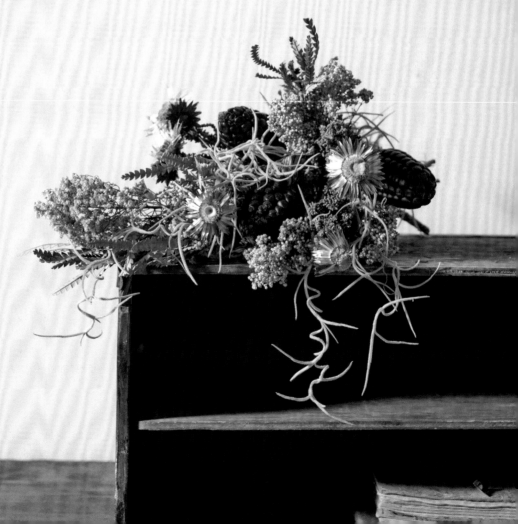

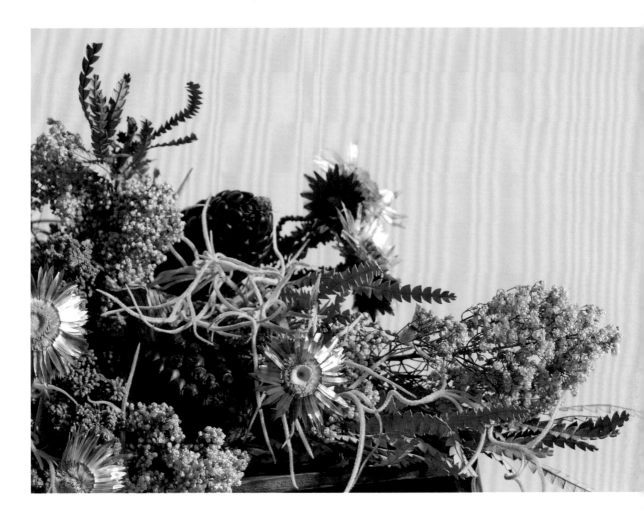

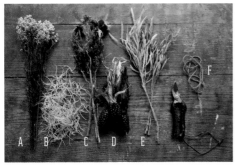

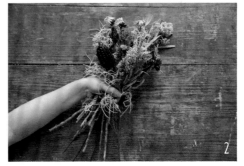

材料　A 米香花
　　　　B 松蘿
　　　　C 紫花帚鼠麴
　　　　D 安地斯玉米
　　　　E 佛塔
　　　　F 麻繩…1條

工具　剪刀

製作方式　1.將莖基部朝向自己，隨機傾斜疊放花材。每疊上一枝就稍微順時鐘轉一下。疊放D時，要將葉片部分放在下面。2.將花材疊放完畢之後，剪斷多餘花莖。3.將麻繩以順時鐘纏繞後綁起。

插在花器裡

混合不同種類的藍色花朵，帶有一股凜然氣氛的花束。

插在不會打擾花朵存在感的石瓶中。

一抹綠色輕輕靠在一旁。

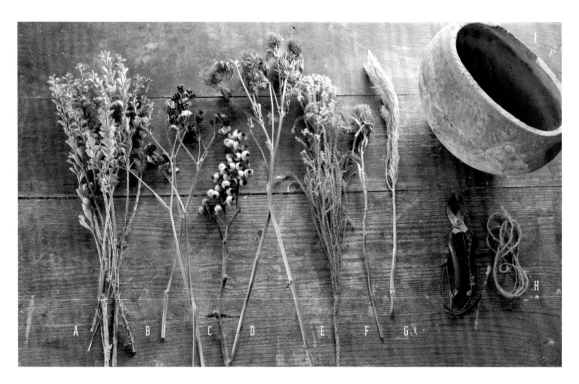

材料

A 權杖木
B 射干果實
C 尤加利（毛葉桉）
D 小紫薊
E 小綠果
F 山龍眼
G 南非紅灌木
H 麻繩…1條
I 花瓶…1個

工具

剪刀

製作方式

1.將莖基部朝向自己，隨機傾斜疊放花材。每疊上一枝就稍微順時鐘轉一下。2.疊好所有花材之後，剪斷多餘花莖。3.將麻繩以順時鐘纏繞後綁起，插進花瓶中。

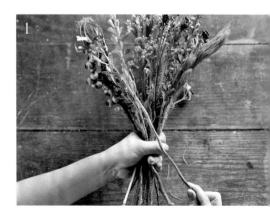

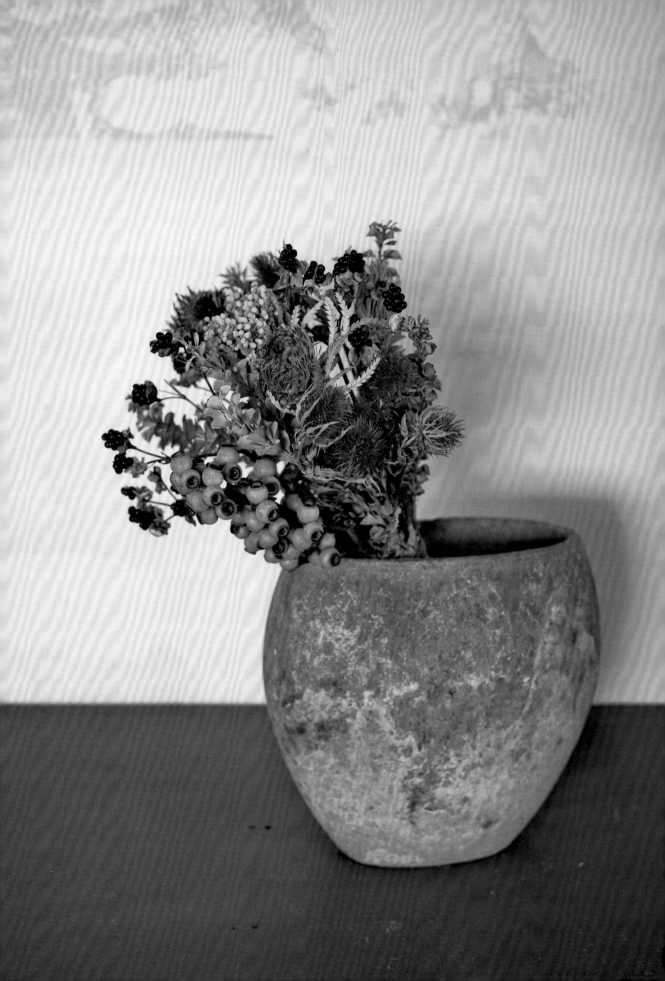

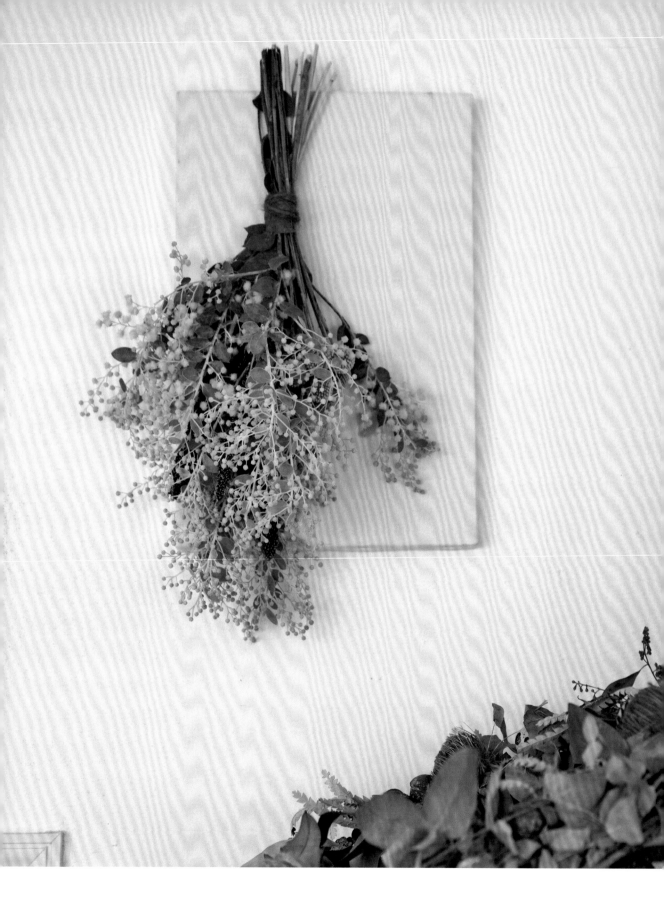

固定在畫布上

將盛滿春日色彩的黃色花材倒掛花束，
固定在畫布上，便能如同繪畫一般裝飾在牆上。
從下方隱約露臉的黑稗，
正是收束整體感的重點。

材料	工具
A 黑稗	剪刀
B 金合歡	鑽子
C 金杖球	
D 畫布（B5尺寸）…1片	
E 麻繩…2條	

製作方式

1.由較長的花材依序疊起，要留意使背面平整。最好是稍微超出畫布的分量感較OK。2.以麻繩將步驟1的花束綁起，剪斷多餘花莖。3.決定花材要固定在畫布上的位置後，以鑽子在畫布上打兩個洞。4.在步驟2的麻繩上，綁上另一條麻繩。5.將麻繩兩端各自穿過步驟3打的洞，於畫布背面綁緊。

不　頂　掛
而　是　裝飾
在

52

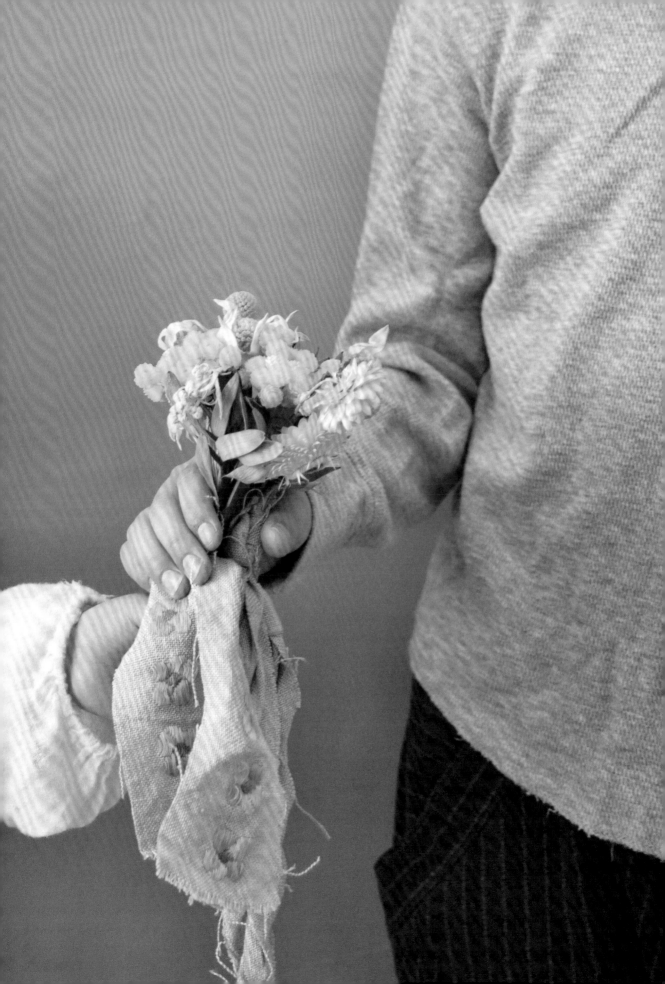

帽子

這個構想是將小小的花束，
裝飾在平頂草帽上。
也可以直接綁在頭上。
一個小點子便能拓展不同的世界。

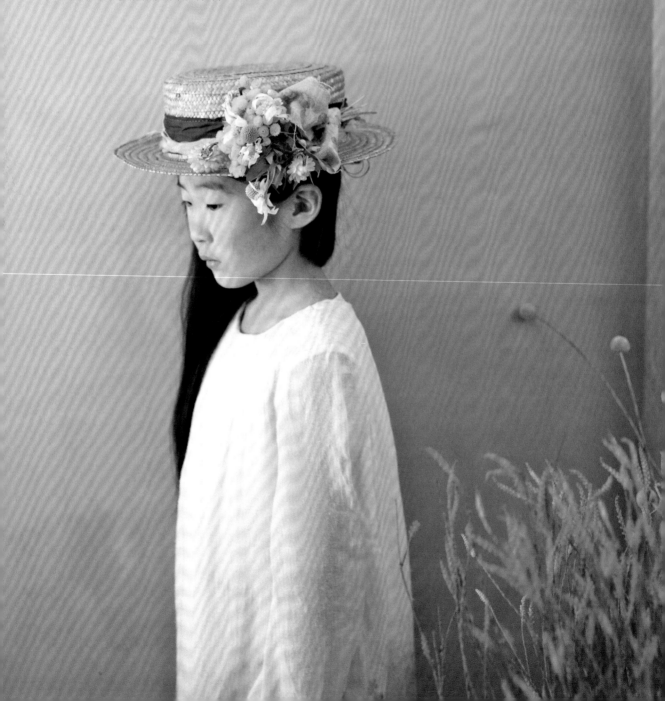

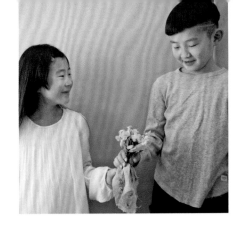

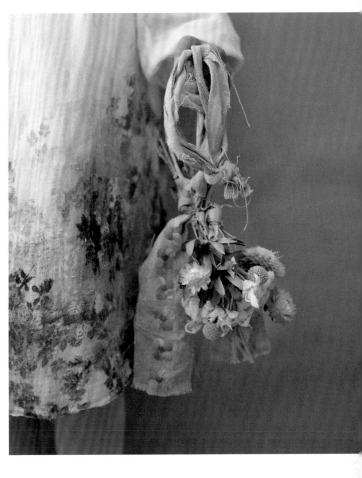

材料

A 布料（10 x 30cm）…1條

B 金杖球

C 灰光蠟菊
（蠟菊）

D 非洲鬱金香
（披薩）

E 法絨花

F 灰光蠟菊
（everlasting）

G 平頂草帽（直徑29cm）…1頂

H 橡皮筋…1條

I 麻繩…1條

工具

剪刀

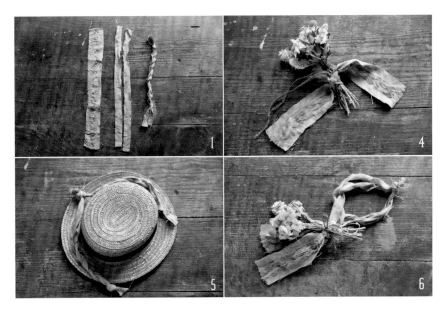

製作方式

1. 將布料裁為6cm寬一條、1cm寬四條。將1cm寬的布條兩兩扭為一條後，將兩端綁起。2. 隨機疊放花材，並注意要使花束靠著帽子平面的兩面需平整。3. 以橡皮筋束起，剪斷多餘花莖。4. 將麻繩綁在橡皮筋上，並將6cm寬的布料綁於其上。5. 將步驟1中扭好的兩條布料沿著帽緣環繞後，於兩端相互綁起，再從帽子上取下。6. 將步驟4剩下的麻繩與步驟5的布條綁在一起。套到帽子上。

胸花

集合剩下的果實或花朵，

就能作成一朵胸花。

綁成一小束的樣子十分可愛。

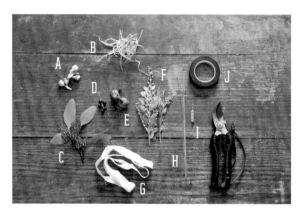

材料

A 尤加利果實
 （稜角桉）

B 松蘿

C 尤加利
 （多花桉）

D 石斑木果實

E 石榴

F 金合歡

G 緞帶（2x30cm）…1條

H 鐵絲

I 胸花用別針…1個

J 花藝膠帶

工具

剪刀

製作方式

1. 將鐵絲綁在C上。鐵絲摺一半之後掛在花莖上，以單邊的鐵絲將靠在花莖上的鐵絲捲兩圈。2. 以花藝膠帶將鐵絲綁起處纏起，要纏到尾端。其他花材也一樣綁上鐵絲後，纏上花藝膠帶。3. 隨機疊放花材，並注意要使背面平整。以花藝膠帶將步驟3的花束整束纏起。4. 將花束與胸花用別針對好位置後，以膠帶纏起。5. 緞帶由下方捲起。捲完後繞一圈打結。

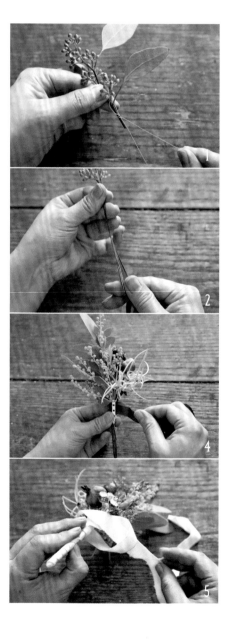

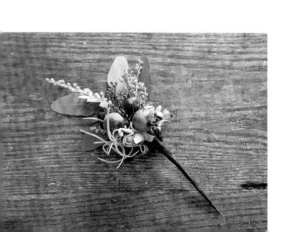

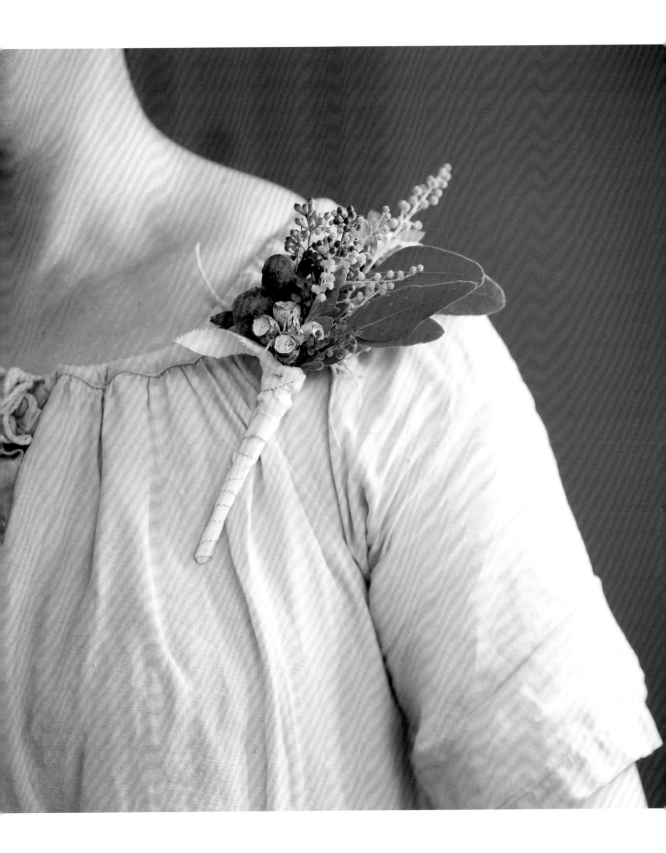

項鍊

顏色、形狀及質感皆相異的三種果實。

為了使其能成為花束，使用的是有枝幹的果實。

材料

A 皮繩（項鍊用，依喜好決定長度）…1條

B 皮繩…1條

C 粉紅胡椒木

D 尤加利果實（稜角桉）

E 非洲鬱金香（jade pearl）

F 尤加利果實（毛葉桉）

工具

剪刀

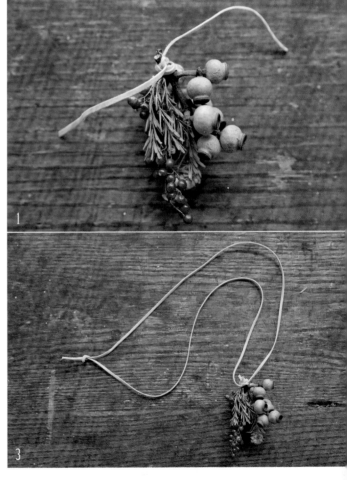

製作方式

1. 將所有花材集中後，以皮繩將其軸心綁起。

2. 將步驟1的花束綁在項鍊用皮繩的中心。

3. 將項鍊用皮繩兩端綁起。

以乾燥花製作
季節裝飾品

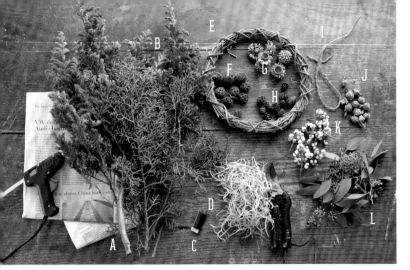

聖誕花圈

不使用聖誕色的紅色，
而是使用大量新鮮綠色，
加上冬季樹木果實來呈現。

材料
A 針葉樹
（藍柏）
B 針葉樹
（藍冰柏）
C 鐵絲
D 松蘿
E 花圈（直徑25cm）

F 美國楓香的果實
G 橡實的頂殼
H 玫瑰松果
I 麻繩…1條
J 月桃果實
K 烏桕果實
L 尤加利（多花桉）

工具 剪刀
熱熔膠槍

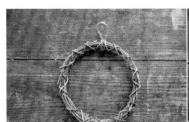

STEP 1 以麻繩製作繩圈，綁在花圈中央。這是上端。

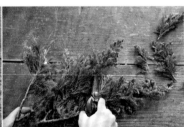

STEP 2 將A及B由枝幹上將葉片連枝剪下。翻到背面可以清楚看見樹枝，會比較好剪。

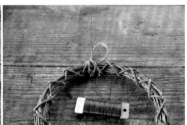

STEP 3 將鐵絲前端留約10cm，在麻繩圈的底部捲一圈。

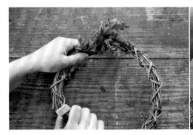

STEP 4 以鐵絲將A和B捲起。可同時使用兩、三枝，由上端捲起。重複此動作。

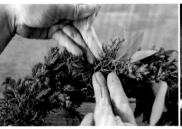

STEP 5 全部捲完之後，將步驟3中多留的鐵絲綁緊。剪斷多餘鐵絲。

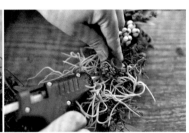

STEP 6 以熱熔膠槍將剩下的花材隨意黏上。除了正面之外，也不要忘記側面。

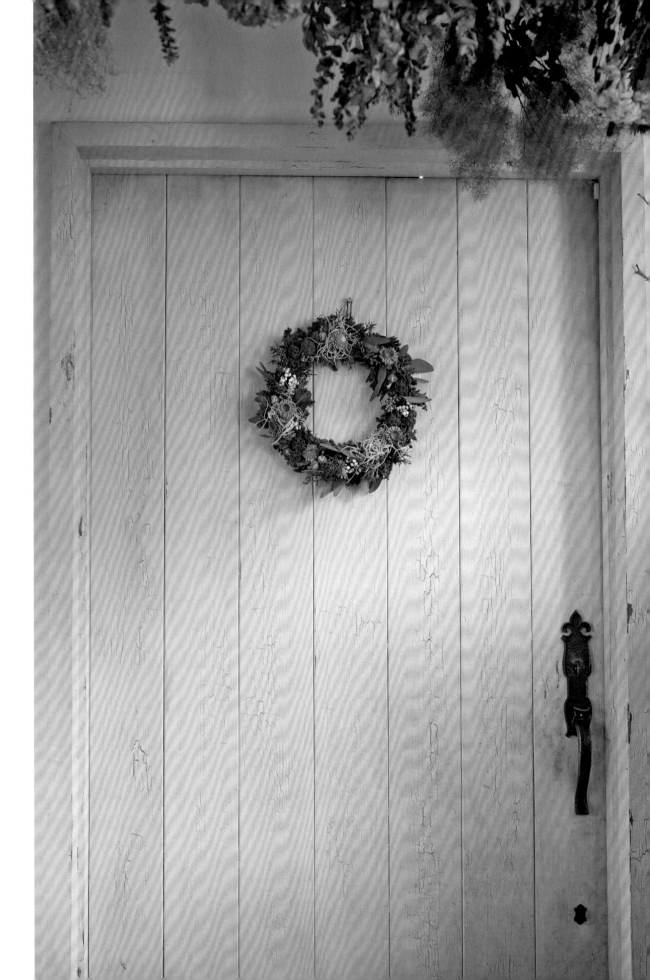

繡球花花串

雖然製作了繡球花的乾燥花，
但是否就放置在那兒了呢？
試著作成花串，
雖然是相同的花，卻有了不同的樣貌。

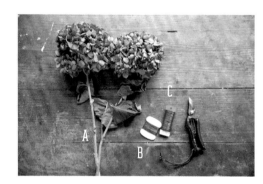

材料 A 繡球花…2朵
B 鐵絲（0.5mm）
C 鐵絲（0.3mm）

工具 剪刀

※完成示意照：約130cm

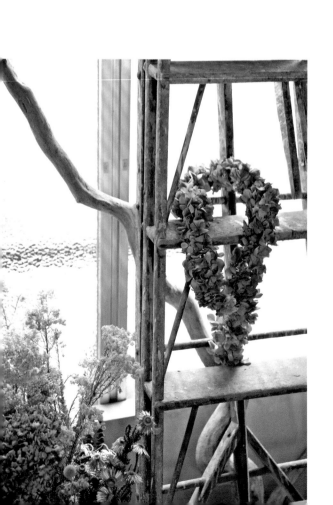

STEP 1 將C尾端作個套圈。將鐵絲交叉擺放後捲兩次，多餘的部分摺往反方向。

STEP 2 將B穿過步驟1鐵絲的套圈，與步驟1製作相同的套圈。

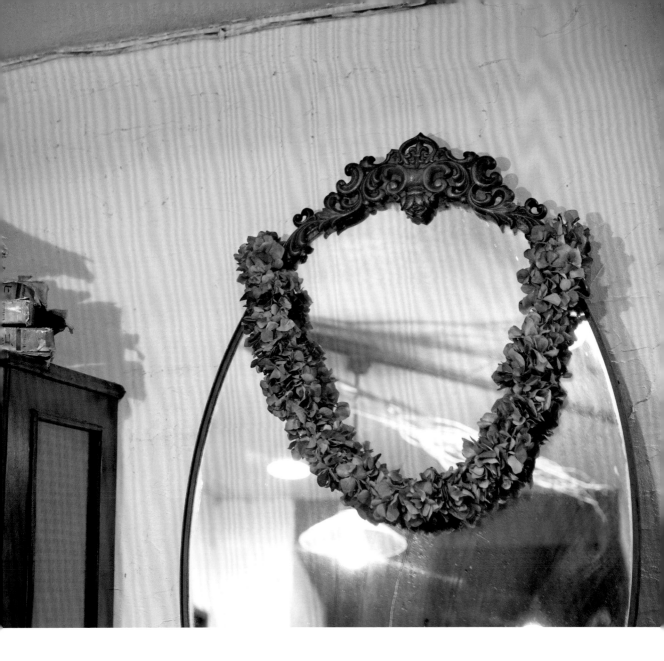

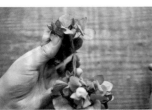
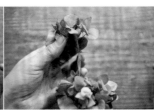
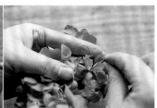

STEP **3** 將A分簇剪下。以B 將A一簇簇綁上,並 以C捲起。重複此工 作。

STEP **4** A剩下差不多三簇時, 剪斷C,於其尾端作 與步驟1相同套圈。

STEP **5** 最後一簇要朝外綁上。 如果一簇太小,也可以 使用兩、三簇。

STEP **6** 花全部綁好之後,將套 圈捲兩、三次在B上。 剪斷多餘鐵絲。

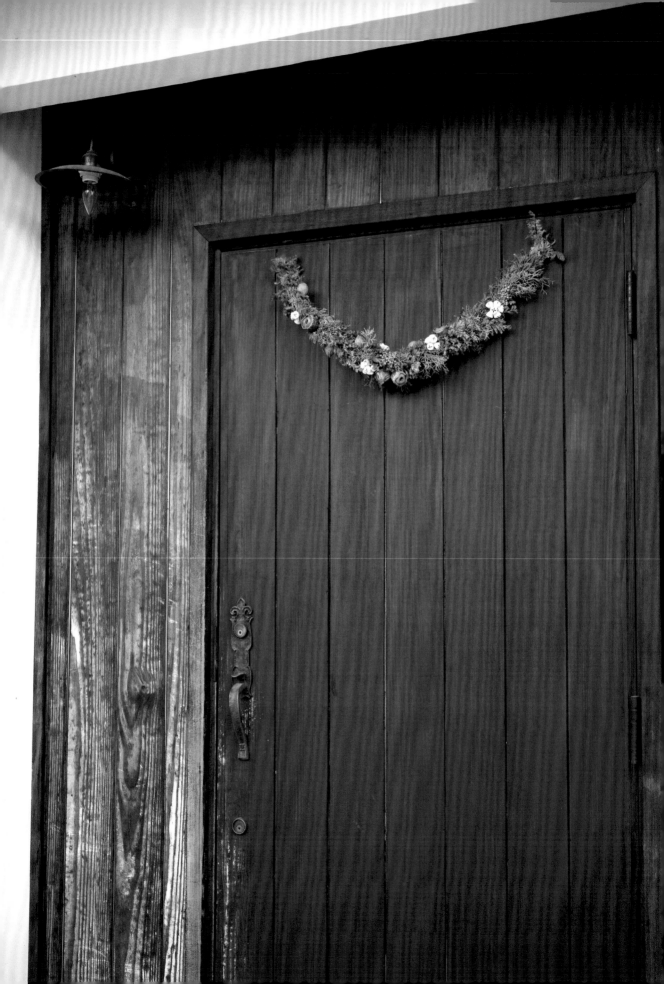

聖誕花串

製作方式和
繡球花的花串幾乎相同。
這次就以聖誕風格的花材來製作吧？

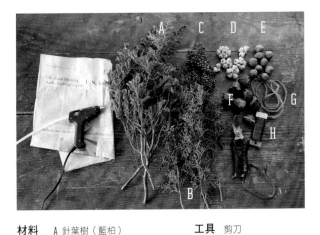

材料　A 針葉樹（藍柏）
　　　　B 針葉樹（藍冰柏）
　　　　C 粉紅胡椒木
　　　　D 尤加利果實
　　　　E 核桃
　　　　F 尤佳利果實（藍桉）
　　　　G 麻繩…1條
　　　　H 鐵絲

工具　剪刀
　　　　熱熔膠槍

除了此處介紹的裝飾方式之外，若將花串兩端綁上搭配適宜的緞帶，也可
稍加改變其印象。

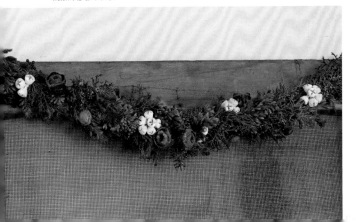

STEP 1　將麻繩剪斷為預定製作的長度，兩端製作繩圈。

STEP 2　將A與B全部連枝剪下。

STEP 3　將鐵絲穿過步驟1的繩圈後摺彎，前端捲起固定。

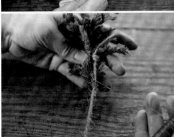

STEP 4　以鐵絲將步驟2剪下的A及B捲上麻繩。可以同時使用兩、三枝，由上方捲起。重複此動作。

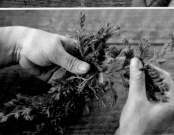

STEP 5　捲完時將葉尖朝外綁好。將鐵絲穿過繩圈，捲起固定。剪斷多餘鐵絲。

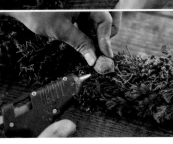

STEP 6　以熱熔膠槍，隨意黏貼D、E、F。而C可以手分為一簇簇後再黏上。

春天氣息花圈

提到春天的花朵，便是金合歡了。

連同葉片一起捲起，便有十足分量感。

與花圈方向相異，

隨意伸展出的花也很可愛。

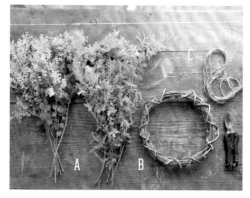

材料 A 金合歡　　　　**工具** 剪刀
　　　　B 花圈（直徑25cm）
　　　　C 麻繩…1條

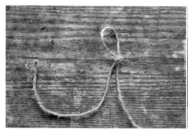

STEP 1　將麻繩前端留約10cm後，打個繩圈。

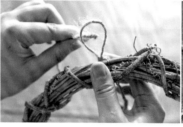

STEP 2　將步驟1的繩圈放在花圈上，將麻繩尾端由下方繞過，穿過繩圈後打結。

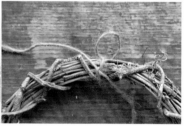

STEP 3　這是麻繩綁在花圈上的位置，是花圈的頂點。

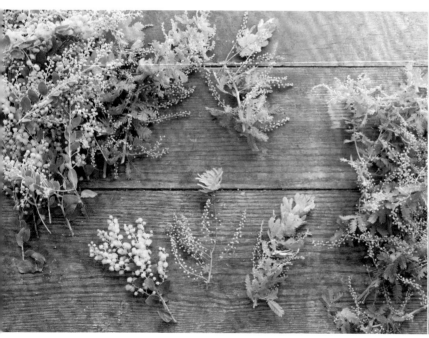

STEP 4　將A分為小簇並剪斷。

STEP 5　將步驟4剪下的A，以兩、三簇同時使用放在花圈上，以麻繩長的那邊纏繞。重複此動作。

STEP 6　全部纏繞完成之後，將剩下的麻繩前端綁緊。剪斷多餘麻繩。

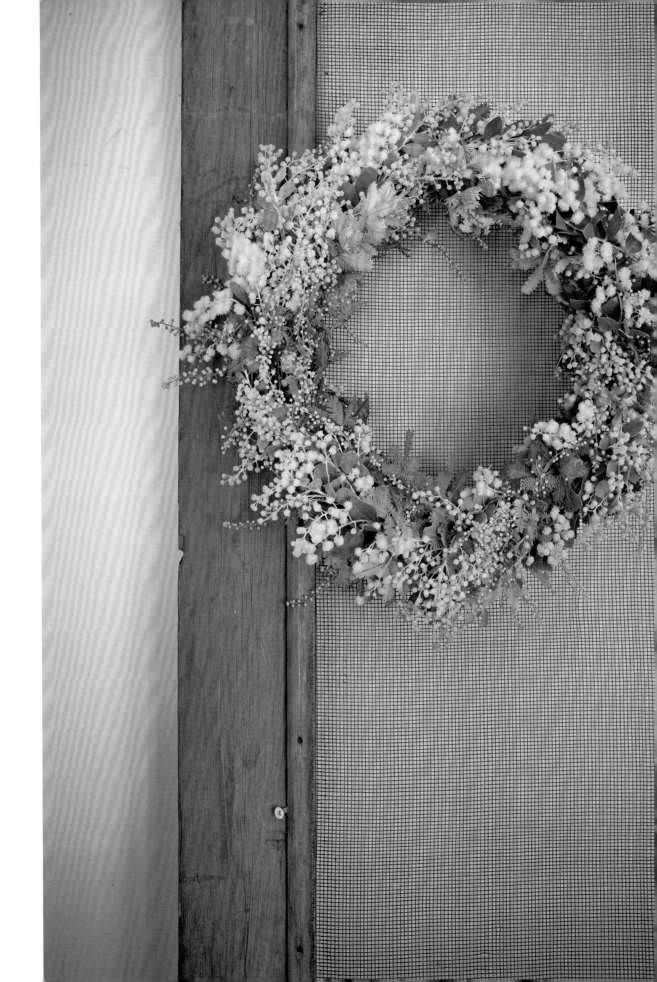

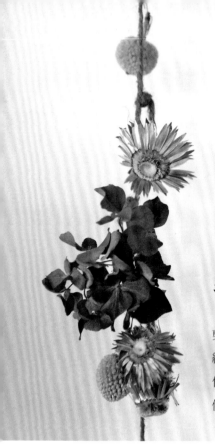

各種花的吊飾

剪取喜愛的花朵，
綁上鐵絲作成小小的裝飾品。
作成像三角旗般的感覺，
便顯得個性十足。

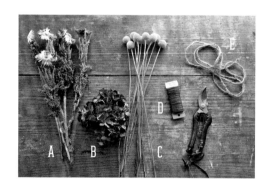

材料　A 紫花帚鼠麴
　　　B 繡球花
　　　C 金杖球
　　　D 鐵絲
　　　E 麻繩…1條

工具　剪刀

STEP
1
　將麻繩剪為預定製作的長度。由於要打多個繩圈，可以剪長一點比較沒問題。在麻繩兩端打好繩圈，中間也隨機打幾個繩圈。

STEP
2
　為了將花鉤在鐵絲上，剪斷時要留1cm以上的花莖。

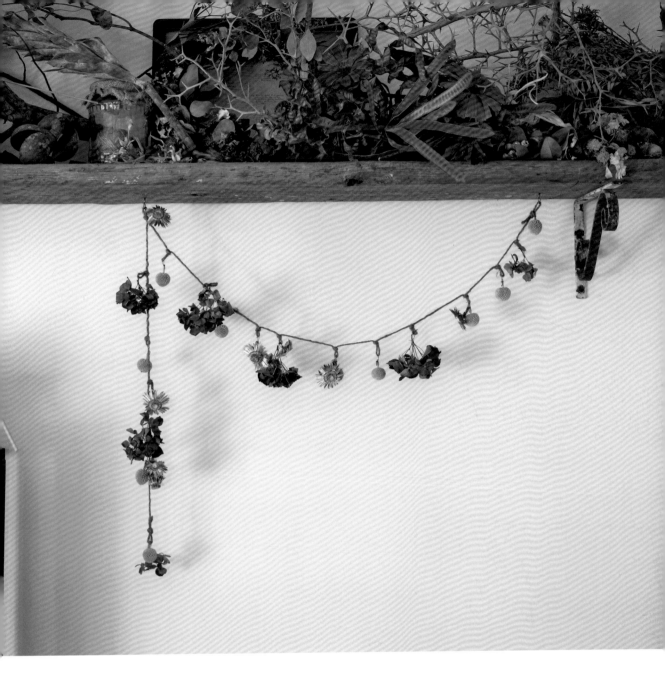

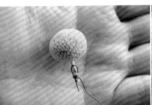

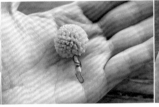

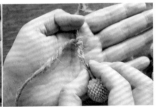

STEP 3

將鐵絲鉤到花上。將鐵絲前端摺為U字後沿著花莖
擺放，纏繞兩、三圈。
※若使用鮮花，水分蒸發後花莖會變細，因此可在
鐵絲上膠來固定較好。

STEP 4

將鐵絲留約1cm後剪
斷，摺為U字。其他花
也一樣纏好鐵絲。

STEP 5

以掛鉤方式掛在步驟1
的麻繩上。將步驟4中
的U字部位掛在繩圈上
後，以手指輕輕將U字
閉合。

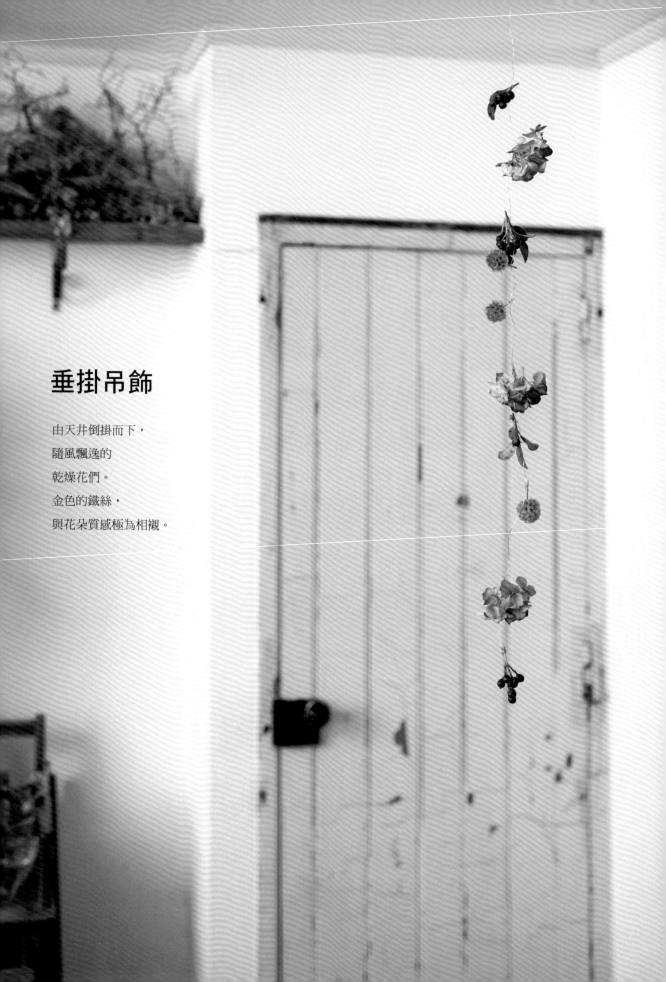

垂掛吊飾

由天井倒掛而下，
隨風飄逸的
乾燥花們。
金色的鐵絲，
與花朵質感極為相襯。

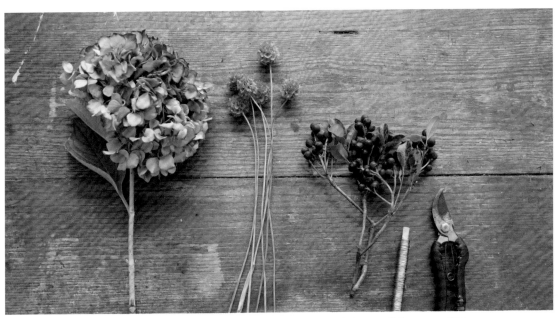

繡球花　　　　　　松蟲草果　　　　　石斑木　　鐵絲　　　剪刀

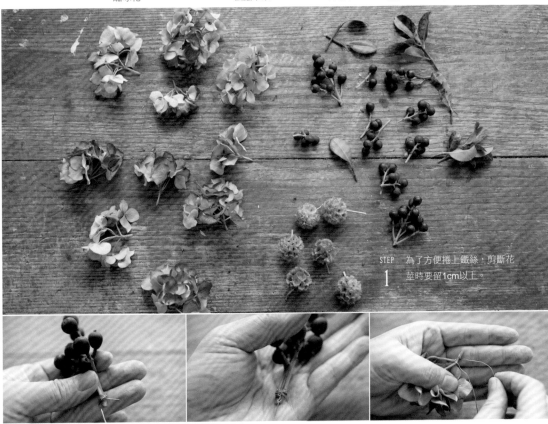

STEP
1
為了方便捲上鐵絲，剪斷花
莖時要留1cm以上。

STEP
2
由最下方的花朵固定起。將鐵絲
前端露出約1cm，在花莖莖基部
捲三、四次。

STEP
3
將鐵絲前端摺彎，鉤住捲好的鐵
絲後固定花朵。其餘的花朵則隨
意捲上鐵絲。

STEP
4
全部捲好之後，留下足夠倒掛的
鐵絲長度後剪斷。在天花板裝上
掛鉤，捲摺鐵絲後掛上。

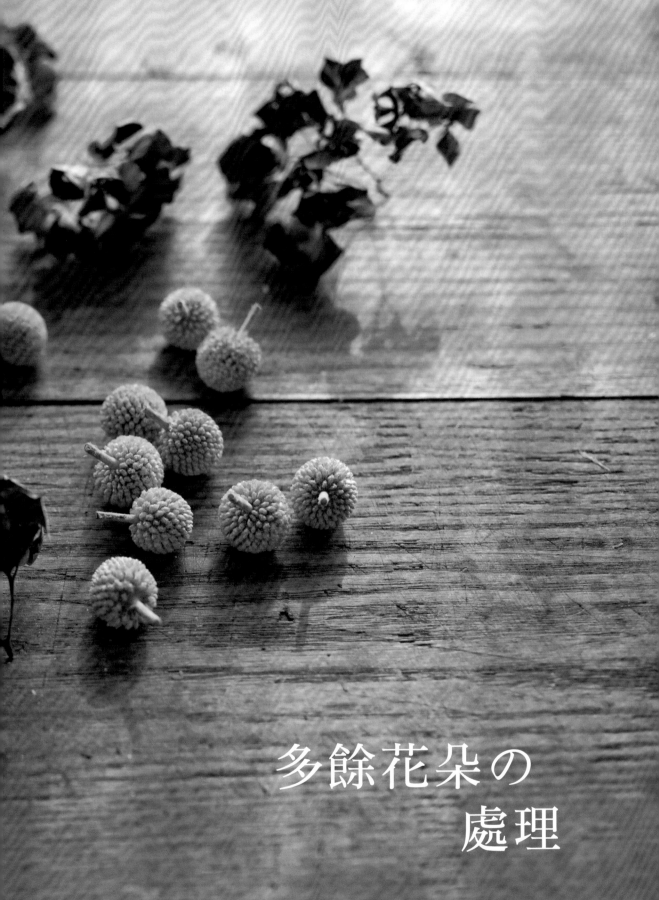

多餘花朵の
處理

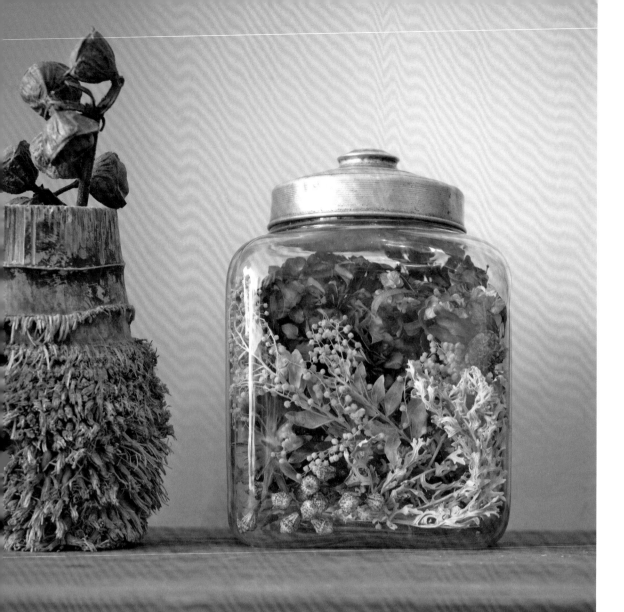

裝進玻璃瓶

將收集起來的乾燥花,一起放入玻璃瓶中。

有重量感的果實放在下方、衡量擺放位置時,

要考量由四面八方都會看見瓶中,輕巧地將花朵們裝進去。

若太過用力塞擠,會導致安排失衡,要多加留心。

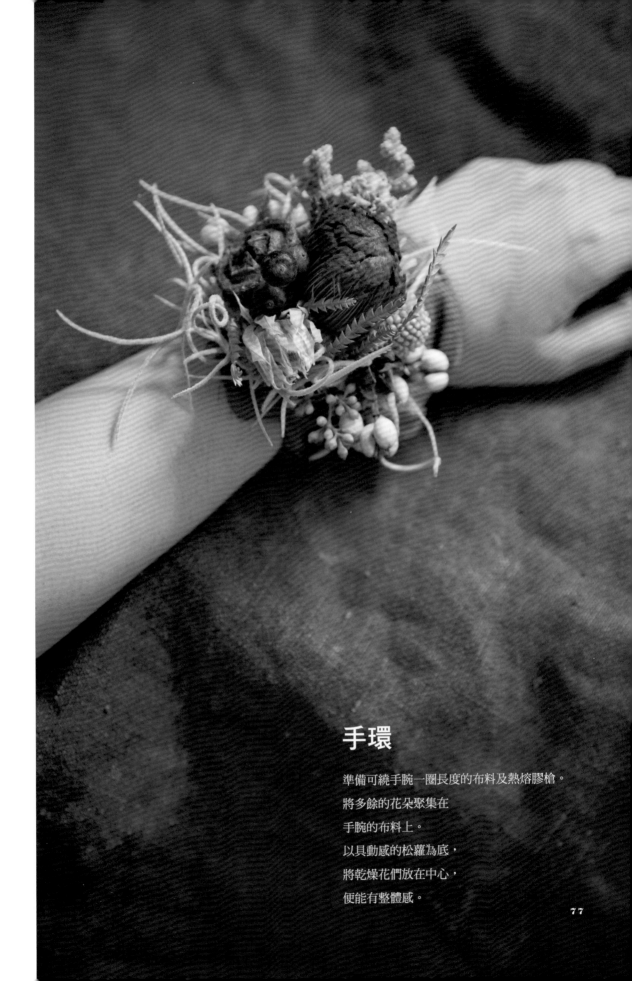

手環

準備可繞手腕一圈長度的布料及熱熔膠槍。
將多餘的花朵聚集在
手腕的布料上。
以具動感的松蘿為底,
將乾燥花們放在中心,
便能有整體感。

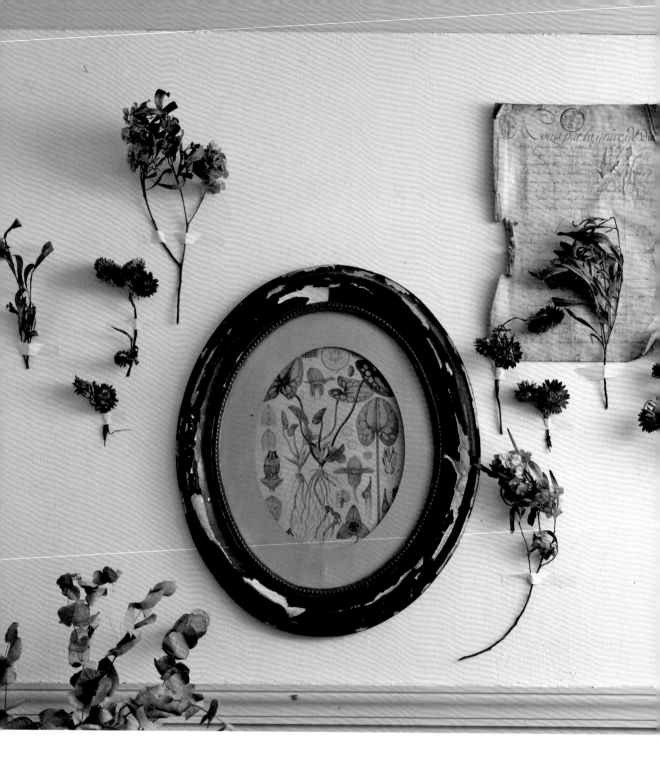

78

貼在牆上

只需以紙膠帶張貼，
無論任何人都能輕鬆挑戰。
留心其與週遭小物的平衡，
來決定花頭朝上或朝下，
以看起來最可愛的角度張貼。

戒指

將樹木果實以熱熔膠槍，
黏貼在古典懷舊色調的戒指台座上，
突出台座才是剛剛好。
搭配松蘿，
正是只能用在戒指上的小技巧。

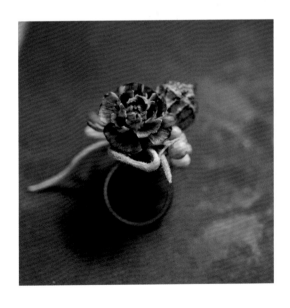

隨手一束即風景：
初次手作倒掛の乾燥花束

| 作　　　　者／岡本典子
| 譯　　　　者／黃詩婷
| 發　行　人／詹慶和
| 總　編　輯／蔡麗玲
| 執　行　編　輯／劉蕙寧
| 編　　　　輯／蔡毓玲・黃璟安・陳姿伶・李佳穎・李宛真
| 執　行　美　術／周盈汝
| 美　術　編　輯／陳麗娜・韓欣恬
| 出　　版　　者／噴泉文化館
| 發　　行　　者／悅智文化事業有限公司
| 郵政劃撥帳號／19452608
| 戶　　　　名／悅智文化事業有限公司
| 地　　　　址／新北市板橋區板新路206號3樓
| 電　　　　話／(02)8952-4078
| 傳　　　　真／(02)8952-4084
| 網　　　　址／www.elegantbooks.com.tw
| 電　子　信　箱／elegant.books@msa.hinet.net

2018年4月初版一刷　定價380元

HAJIMETE NO SWAG
Copyright ©Noriko Okamoto 2017
All rights reserved.
Original Japanese edition published in Japan by
EDUCATIONAL FOUNDATION BUNKAGAKUEN BUNKA
PUBLISHING BUREAU.
Chinese (in complex character) translation rights arranged
with EDUCATIONAL FOUNDATION BUNKA GAKUEN
BUNKA PUBLISHING BUREAU
through KEIO CULTURAL ENTERPRISE CO., LTD.

經銷／易可數位行銷股份有限公司
地址／新北市新店區寶橋路235巷6弄3號5樓
電話／(02)8911-0825
傳真／(02)8911-0801

岡本典子（NORIKO OKAMOTO）

插花家，經營Tiny N。自惠泉女學園短期大學園藝生活學科畢業後，於英國留學學習插花，獲得眾多花藝競賽獎項及提名，取得國家技能資格上級。回國後，於U. GOTO FLORIST就業，後於I+STYLERS成立插花部門（1樓花店店長），之後於東京二子玉川開設自己的店面。2015年於三軒茶屋開立工作室Tiny N Abri。以電視、雜誌、廣告等攝影為中心，多方面皆大為活躍。著有《岡本典子美麗四季花卉裝飾（暫譯）》。
http://tinynflower.com/

| 發行人————————大沼淳
| 書籍設計————————藤田康平（Barber）
| 攝影—————————有賀 傑
| 校閱—————————中神直子
| 編集—————————新村MIDUKI（Three Season）
| 　　　　　　　　　　　西森知子（文化出版局）
| 撮影協力（P.65）——— uguisu
| 　　　　　　　　　Instagram：u_g_u_i_s_u

國家圖書館出版品預行編目資料

隨手一束即風景：初次手作倒掛の乾燥花束／
岡本典子著；黃詩婷譯 . -- 初版 . -- 新北市：
噴泉文化館出版：悅智文化發行，2018.4
　面；　公分 . -- (花之道；49)
ISBN978-986-95855-7-6 (平裝)

1. 花藝　2. 乾燥花

971　　　　　　　　　　　　　　　107004737

悠遊四季花間
擁抱一束季節馨香

本圖片摘自《綠色穀倉的花草香氛蠟設計集》

花之道 16
德式花藝名家親傳
花束製作的基礎＆應用
作者：橋口学
定價：480元
21×26公分・128頁・彩色

花之道 17
幸福花物語・247款
人氣新娘捧花圖鑑
授權：KADOKAWA CORPORATION
ENTERBRAIN
定價：480元
19×24公分・176頁・彩色

花之道 18
花草慢時光・Sylvia
法式不凋花手作札記
作者：Sylvia Lee
定價：580元
19×24公分・160頁・彩色

花之道 19
世界級玫瑰育種家栽培書
愛上玫瑰＆種好玫瑰的成功
栽培技巧大公開
作者：木村卓功
定價：580元
19×26公分・128頁・彩色

花之道 20
圓形珠寶花束
閃爍幸福＆愛・繽紛の花藝
52款妳一定喜歡的婚禮捧花
作者：張加瑜
定價：580元
19×24公分・152頁・彩色

花之道 21
花禮設計圖鑑300
盆花＋花圈＋花束＋花盒＋花裝飾・
心意＆創意滿點的花禮設計參考書
授權：Florist編輯部
定價：580元
14 7×21公分・384頁・彩色

花之道 22
花藝名人的葉材構成＆
活用心法
作者：永塚慎一
定價：480元
21×27 cm・120頁・彩色

花之道 23
Cui Cui的森林花女孩的手
作好時光
作者：Cui Cui
定價：380元
19×24 cm・152頁・彩色

花之道 24
綠色穀倉的創意書寫
自然的乾燥花草設計集
作者：kristen
定價：420元
19×24 cm・152頁・彩色

花之道 25
花藝創作力！以6訣竅啟發
個人風格＆設計靈感
作者：久保数政
定價：480元
19×26 cm・136頁・彩色

花之道 26
FanFan的融合×混搭花藝
學：自然自在花浪漫
作者：施慎芳（FanFan）
定價：420元
19×24 cm・160頁・彩色

花之道 27
花藝達人精修班：初學者也
OK的70款花藝設計
作者：KADOKAWA
CORPORATION ENTERBRAIN
定價：380元
19×26 cm・104頁・彩色

花之道 28
愛花人的
玫瑰花藝設計book
作者：KADOKAWA
CORPORATION ENTERBRAIN
定價：480元
23×26 cm・128頁・彩色

花之道 29
開心初學小花束
作者：小野木彩香
定價：350元
15×21 cm・144頁・彩色

花之道 30
奇形美學 食蟲植物瓶子草
作者：木谷美咲
定價：480元
19×26 cm・144頁・彩色

花之道 31

葉材設計花藝學

授權：Florist編輯部

定價：480元

19×26 cm · 112頁 · 彩色

花之道 32

Sylvia優雅法式花藝設計課

作者：Sylvia Lee

定價：580元

19×24 cm · 144頁 · 彩色

花之道 33

花・實・穗・葉的
乾燥花輕手作好時日

授權：誠文堂新光社

定價：380元

15×21cm · 144頁 · 彩色

花之道 34

設計師的生活花藝香氛課：
手作的不只是花×皂×燭，
還是浪漫時尚與幸福！

作者：格子・張加瑜

定價：480元

19×24cm · 160頁 · 彩色

花之道 35

最適合小空間的
盆植玫瑰栽培書

作者：木村卓功

定價：480元

21 × 26 cm · 128頁 · 彩色

花之道 36

森林夢幻系手作花配飾

作者：正久りか

定價：380元

19 × 24 cm · 88頁 · 彩色

花之道 37

從初階到進階・花束製作の
選花＆組合＆包裝

授權：Florist編輯部

定價：480元

19 × 26 cm · 112頁 · 彩色

花之道 38

零基礎ok！小花束的
free style 設計課

作者：one coin flower俱樂部

定價：350元

15 × 21 cm · 96頁 · 彩色

花之道 39

綠色穀倉的手綁自然風
倒掛花束

作者：Kristen

定價：420元

19 × 24 cm · 136頁 · 彩色

花之道 40

葉葉都是小綠藝

授權：Florist編輯部

定價：380元

15 × 21 cm · 144頁 · 彩色

花之道 41

盛開吧！花＆笑容
祝福系・手作花禮設計

授權：KADOKAWA CORPORATION

定價：480元

19 × 27.7 cm · 104頁 · 彩色

花之道 42

女孩兒的花裝飾・
32款優雅纖細的手作花飾

作者：折田さやか

定價：480元

19 × 24 cm · 80頁 · 彩色

花之道 43

法式夢幻復古風：
婚禮布置＆花藝提案

作者：吉村みゆき

定價：580元

18.2 × 24.7 cm · 144頁 · 彩色

花之道 47

花草好時日：跟著James
開心初學韓式花藝設計

作者：James

定價：580元

19×24 cm · 154頁 · 彩色

花之道 44

Sylvia's法式自然風手綁花

作者：Sylvia Lee

定價：580元

19 × 24 cm · 128頁 · 彩色

花之道 45

綠色穀倉的
花草香芬蠟設計集

作者：Kristen

定價：480元

19 × 24 cm · 144頁 · 彩色

花之道 46

Sylvia's
法式自然風手作花園

作者：Sylvia Lee

定價：580元

19 × 24 cm · 128頁 · 彩色